名 家

课徒稿

临 本

陈半丁

写意花卉画谱

陈半丁 ◎ 绘

上海人民美术出版社

本套名家课徒稿临本系列，荟萃了中国的国画大师名家如元四家、石涛、八大山人、龚贤、黄宾虹、陆俨少、贺天健等的课徒稿，量大质精，技法纯正，是引导国画学习者入门的高水准范本。

本书搜集了现代著名画家陈半丁大量的写意花卉小品，分门别类，汇编成册，以供读者学习临摹和借鉴之用。

图书在版编目（CIP）数据

陈半丁写意花卉画谱 ／ 陈半丁绘． — 上海 ：上海人民美术出版社， 2022.11
（名家课徒稿临本）
ISBN 978-7-5586-2410-0

Ⅰ．①陈…　Ⅱ．①陈…　Ⅲ．① 写意画-花卉画-作品集-中国-现代　Ⅳ．①J222.7

中国版本图书馆CIP数据核字（2022）第167051号

名家课徒稿临本

陈半丁写意花卉画谱

绘　　者：陈半丁

主　　编：邱孟瑜

统　　筹：潘志明

策　　划：徐　亭

责任编辑：徐　亭

技术编辑：齐秀宁

调　　图：徐才平

出版发行：上海人民美术出版社
（上海市闵行区号景路159弄A座7楼）

印　　刷：上海印刷（集团）有限公司

开　　本：889×1194　1/12

印　　张：6

版　　次：2023年1月第1版

印　　次：2023年1月第1次

书　　号：ISBN 978-7-5586-2410-0

定　　价：59.00元

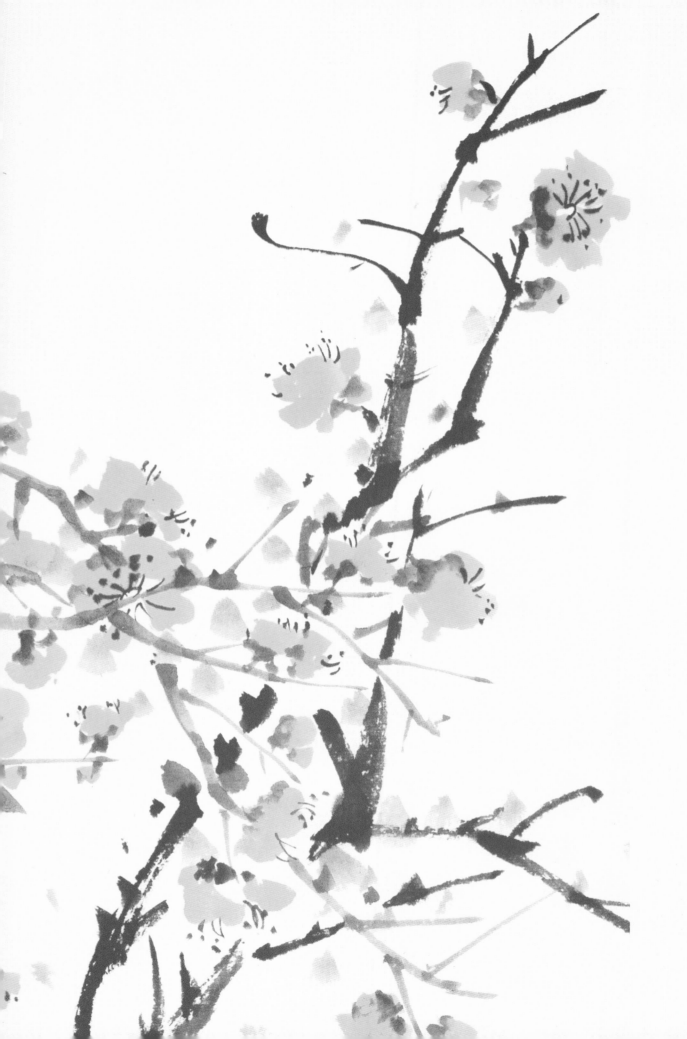

目 录

陈半丁花鸟画艺术

陈半丁，1876年5月14日出生。他家境贫寒，自幼便开始学习诗文书画。20岁时赴上海，与任伯年、吴昌硕相识，后拜吴昌硕为师。40岁后到北京，初就职于北京图书馆，后任教于北平艺术专科学校。作为20世纪初期到中期北京画坛的领军人物，陈半丁是将海派画风带入北京画坛的先锋人物，在20世纪中国画坛有相当影响力。他绘画艺术能力全面，擅长花卉、山水，尤以写意花鸟画造诣最高。曾任中国美术家协会理事、北京画院副院长、中国画研究会会长。

陈半丁早年结识海派大画家任伯年、吴昌硕，后来向吴昌硕学习书画篆刻，并得到了吴昌硕的亲传。到他40岁时，作品已经颇具个人面貌特色。除向任伯年、吴昌硕学习外，他又师法赵之谦、徐渭、陈淳等，将明清各写意大家画法融为一体，绘画作品最终呈现出笔墨苍润朴拙，色彩鲜丽沉着，形象简练概括，诗书画印合一的成熟艺术面貌。特别是他的花鸟作品，融明清各家花卉技法之长，笔墨洗练，色彩古朴，引人入胜，是难得的国画艺术佳作。除花鸟画创作外，他偶尔也创作山水人物，山水明净朗润，人物线条简练劲健，富于情趣。同时他也擅长篆刻，颇具功力。

陈半丁的花鸟画主调是"陈白阳加吴昌硕"，他将吴昌硕、赵之谦金石书法的苍劲寓于画中，同时具备青藤、白阳的水墨淋漓的韵味，再将华新罗的清俊，金冬心、汪士慎的疏放掺杂进去，融汇百家之长。陈半丁作花卉，常以折枝花入画，笔画细腻，构图别致。"折枝"作为中国花鸟画的主要表现形式之一，画花卉不取全株而只采其中一枝或若干小枝，此种形式被陈半丁运用得恰到好处。他的此类花鸟小品，往往没有繁复的笔触，格调温润，布局明快简洁。风格上呈现出干净典雅的一面，非常适合国画爱好者，特别是花鸟画研习者临摹学习。

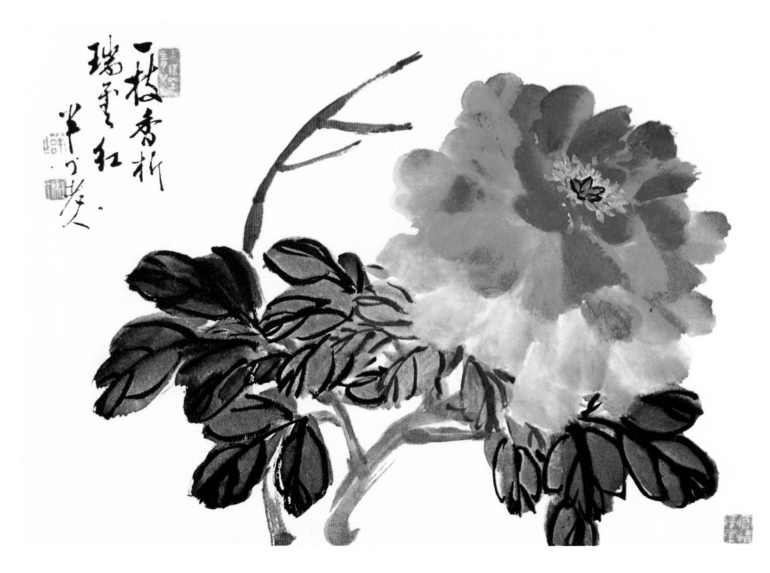

一抹香折瑞云红

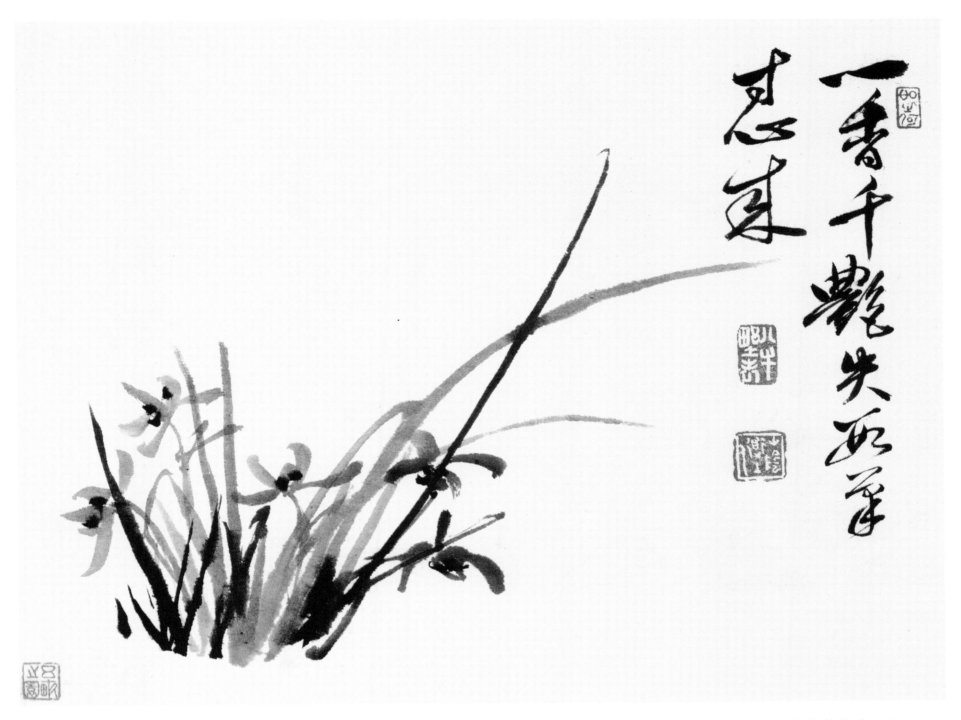

临徐青藤花卉册之一
一香千艳失，数笔寸心来。

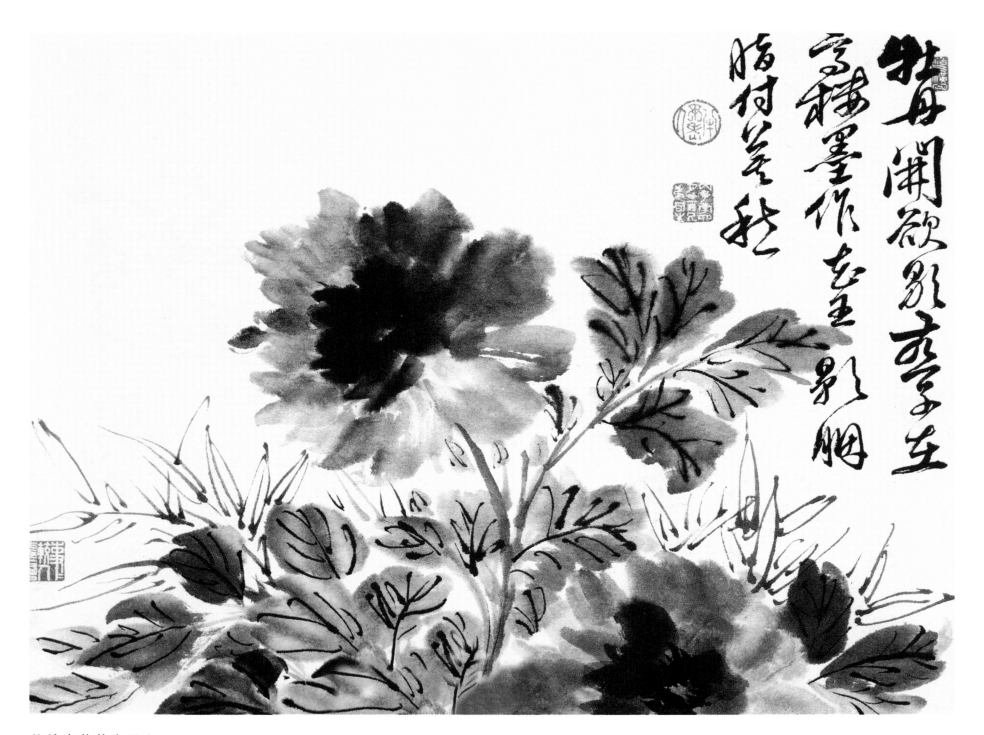

临徐青藤花卉册之二

牡丹开欲歇，燕子在高楼。
墨作花王影，胭脂付莫愁。

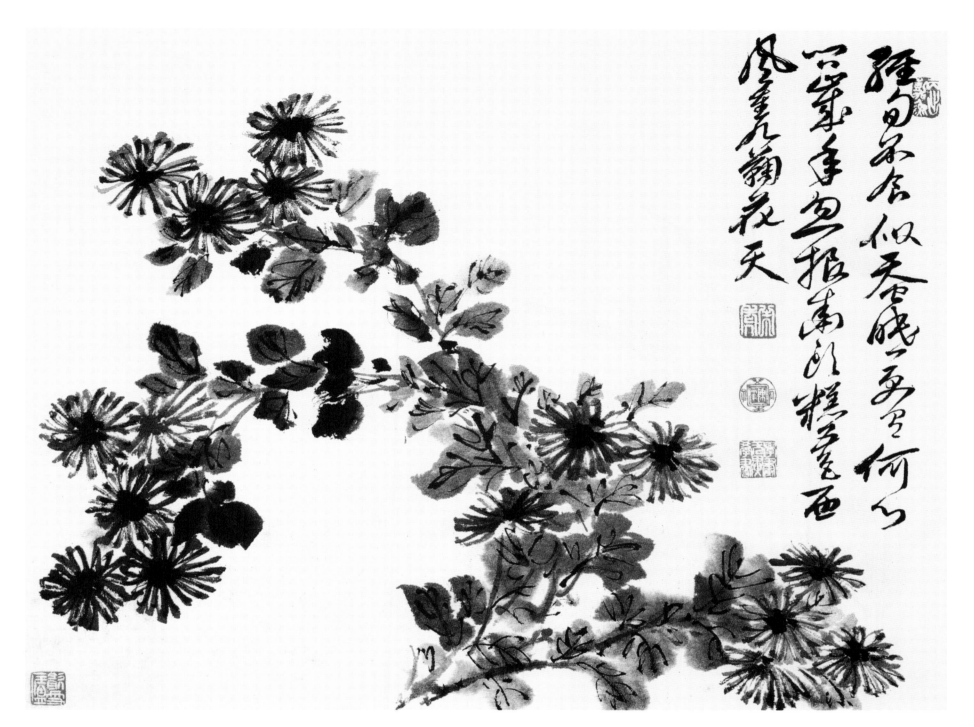

临徐青藤花卉册之三

经旬不食似蚕眠，更有何心问岁年。
忽报街头糕五色，西风重九菊花天。

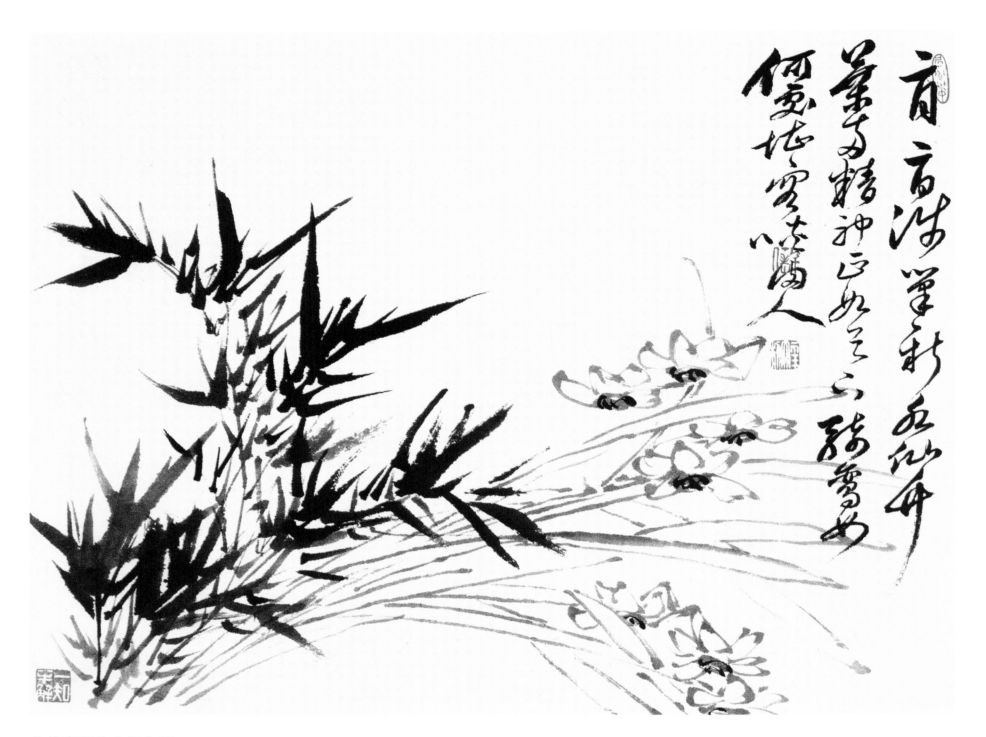

临徐青藤花卉册之四

二月二日涉笔新，水仙竹叶两精神。

正如月下骑鸾女，何处堪容唊肉人。

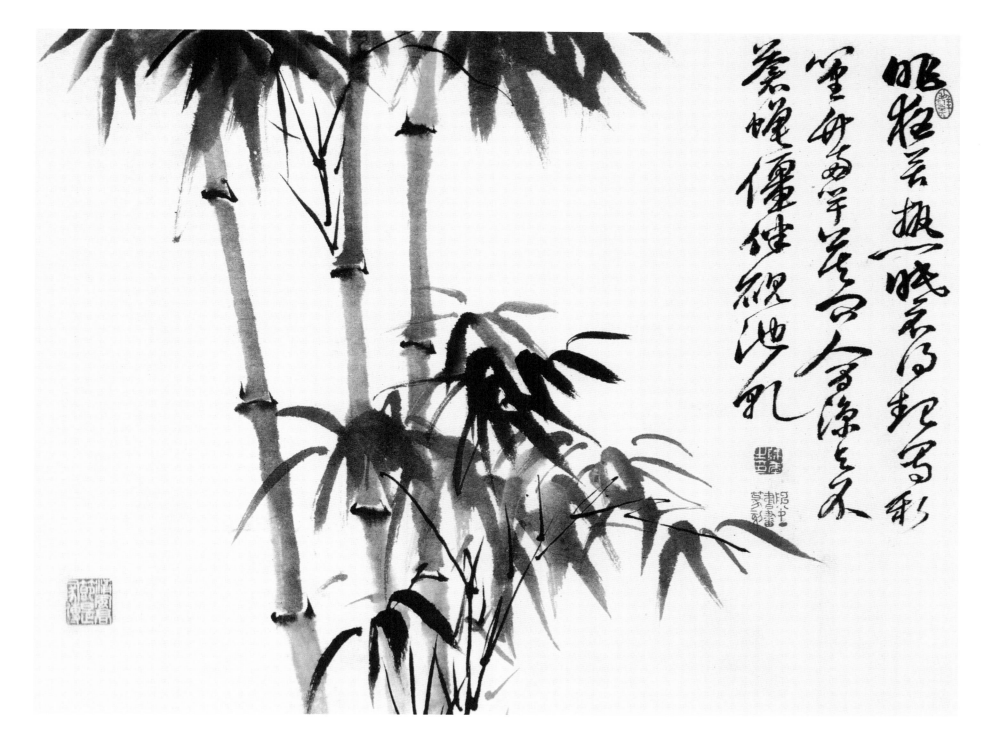

临徐青藤花卉册之五

昨夜苦热眠不得，起写新篁竹两竿。
莫问人间凉与否，苍蝇僵伴砚池干。

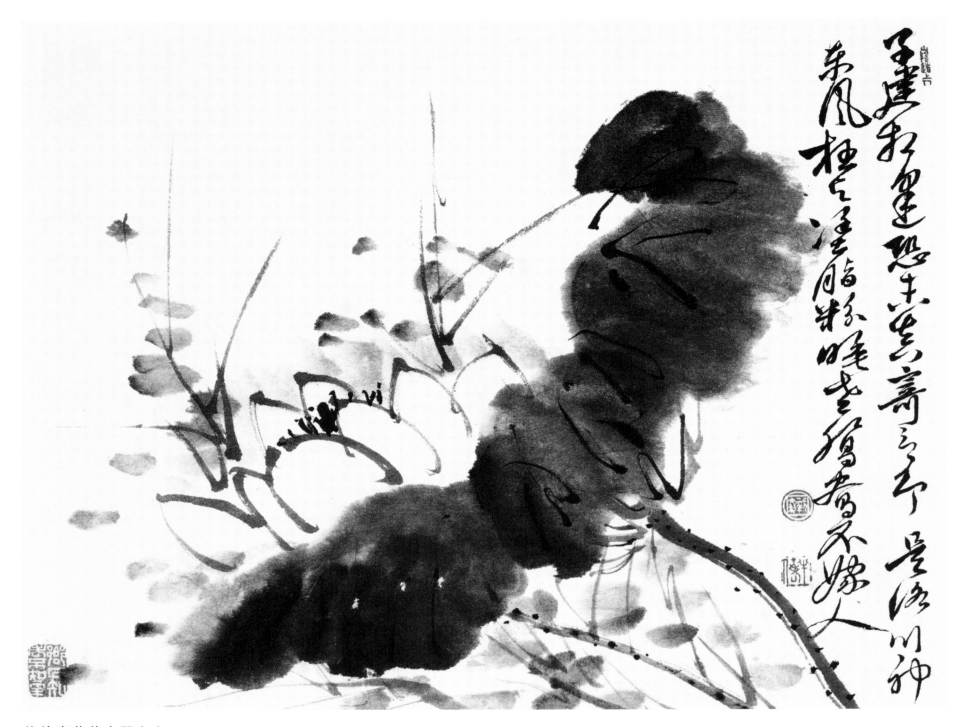

临徐青藤花卉册之六

子建相逢恐未真，寄言个是洛川神。

东风枉与涂脂粉，睡老鸳鸯不嫁人。

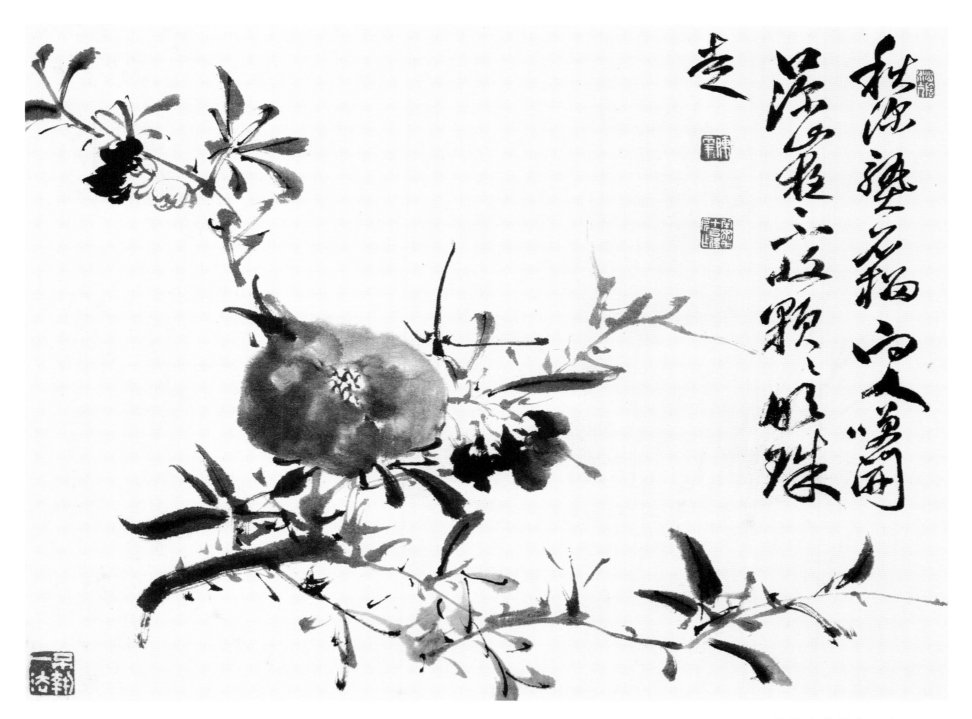

临徐青藤花卉册之七

秋深熟石榴，向人笑开口。
深山夜不收，颗颗明珠走。

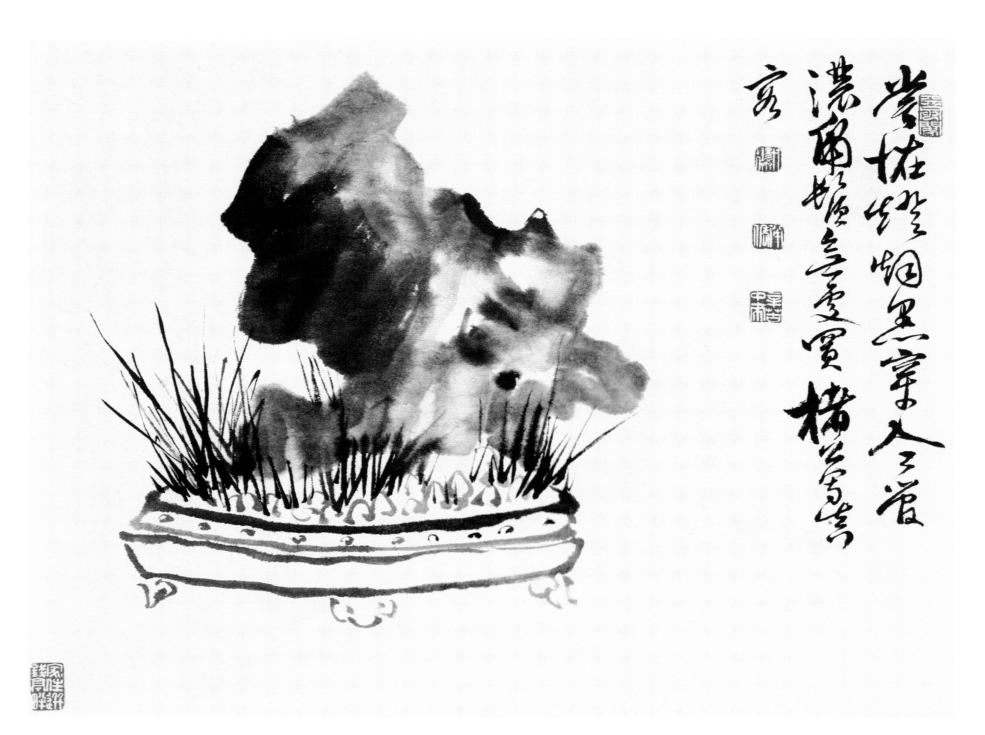

临徐青藤花卉册之八

尝怪灯烟黑，穿入二管浓。
虎须无处买，楮公写真容。

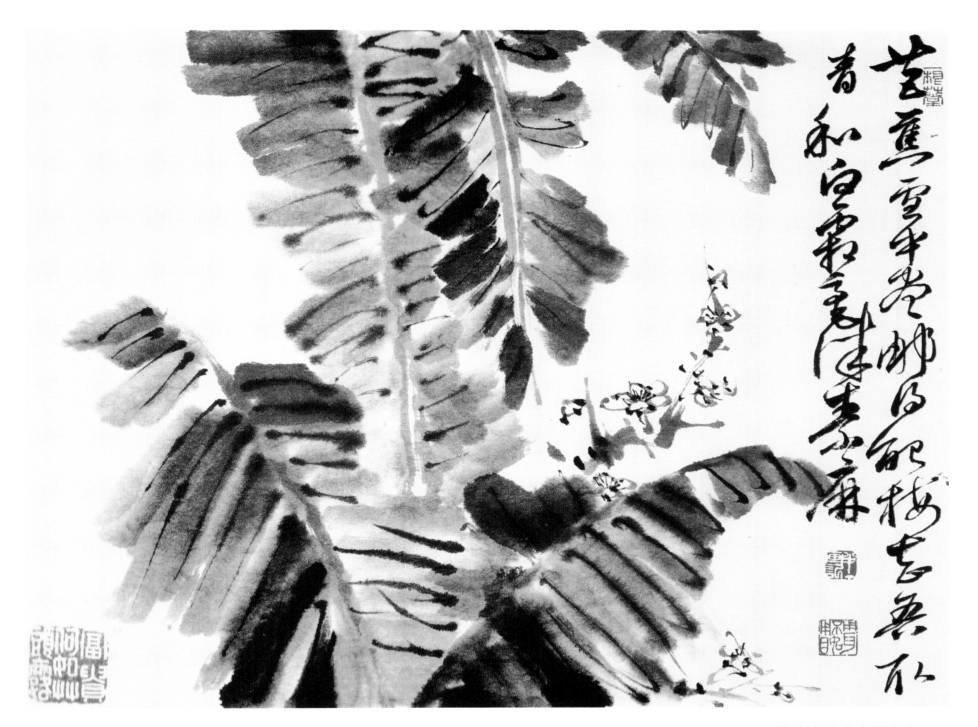

临徐青藤花卉册之九

芭蕉雪中尽，那得配梅花。

吾取青和白，霜毫染素麻。

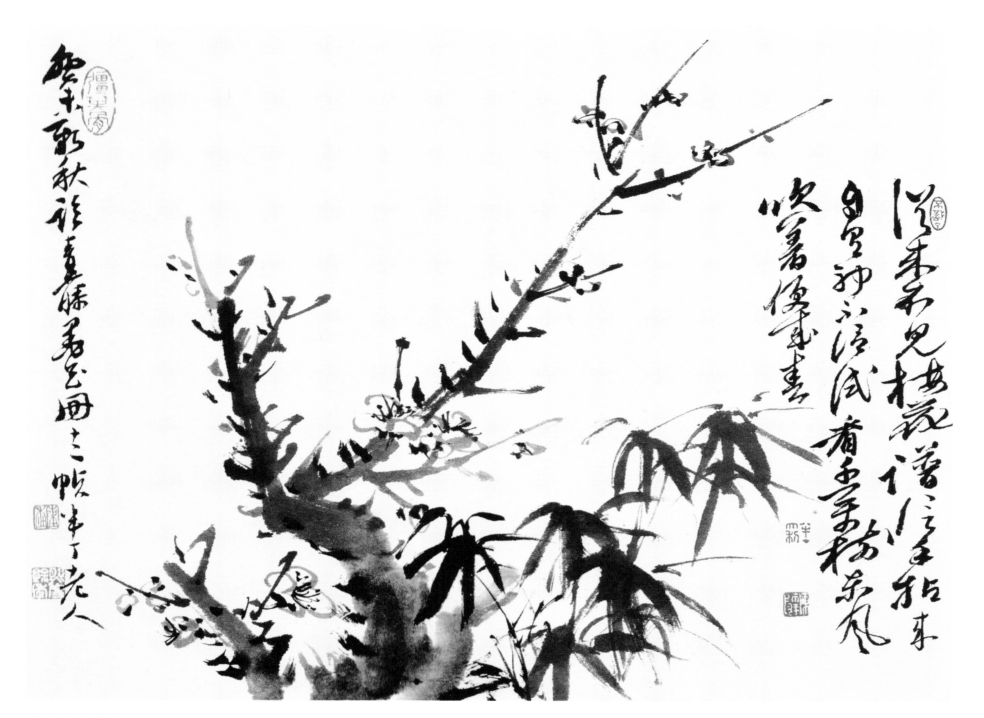

临徐青藤花卉册之十

从来不见梅花谱，信手拈来自有神。

不信试看千万树，东风吹着便成春。

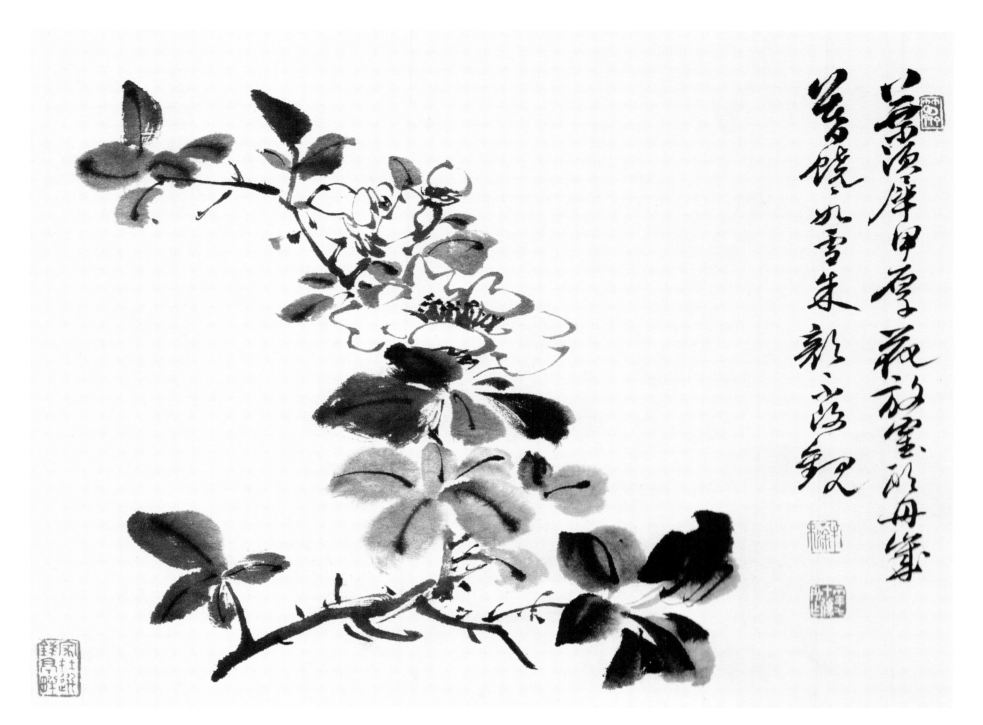

临徐青藤花卉册之十一

叶须犀甲厚，花放鹤头丹。

岁暮饶如雪，朱颜不改观。

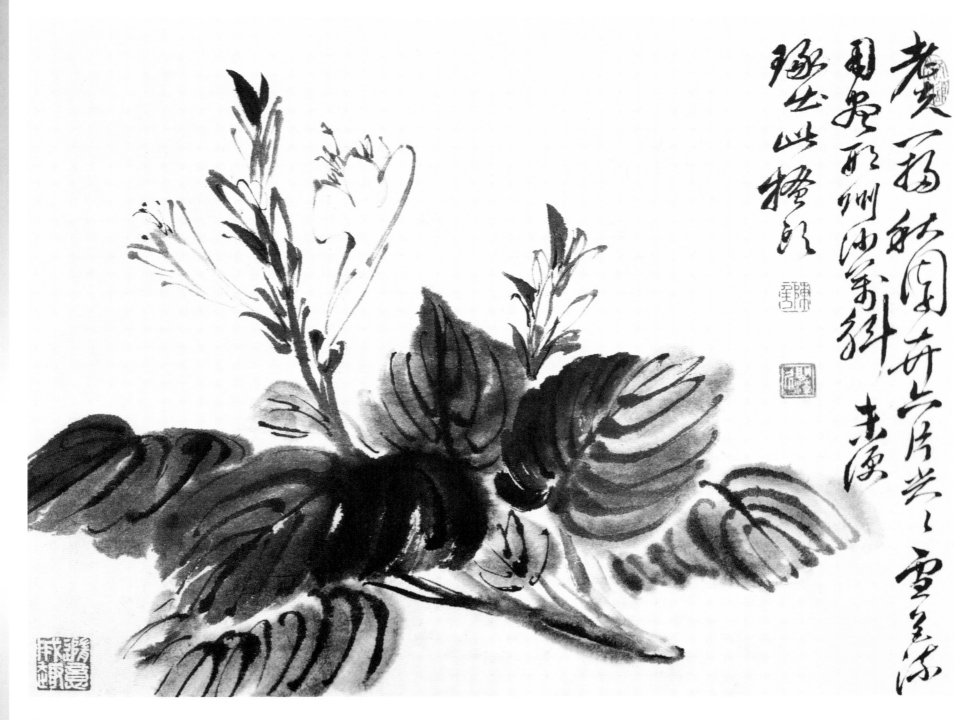

临徐青藤花卉册之十二

老人一扫秋园卉，六片尖尖雪色流。
用尽邢州沙万斛，未便琢出此搔头。

花卉册页（十二开）

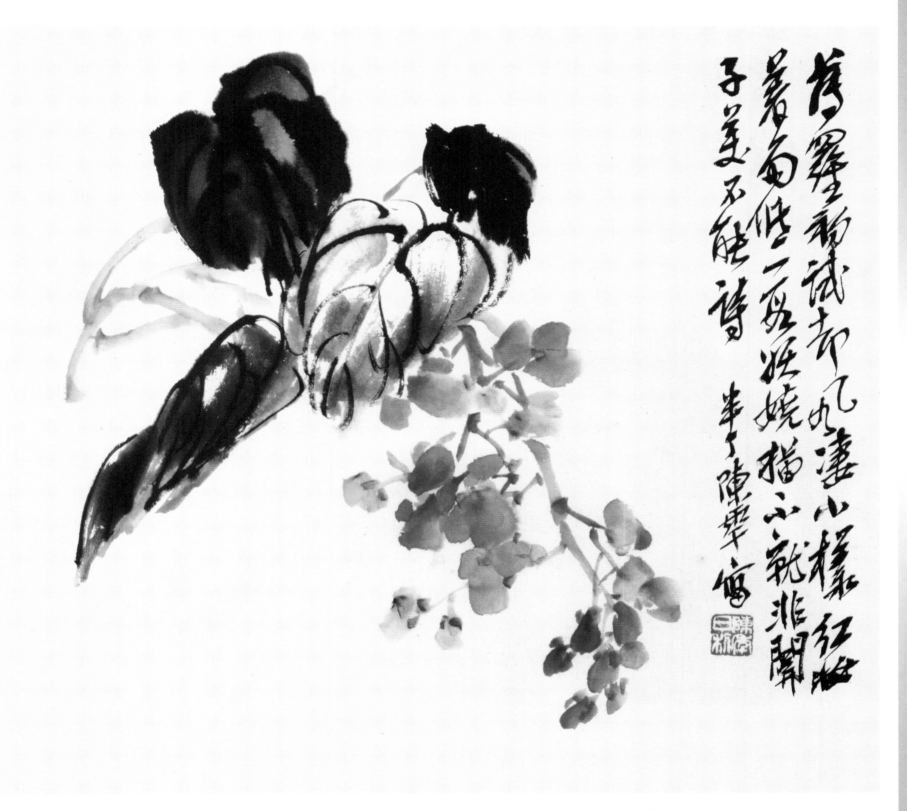

花卉册页之一

薄罗初试怯风凄，小样红妆著雨低。
一段妖娆描不就，非关子美不能诗。

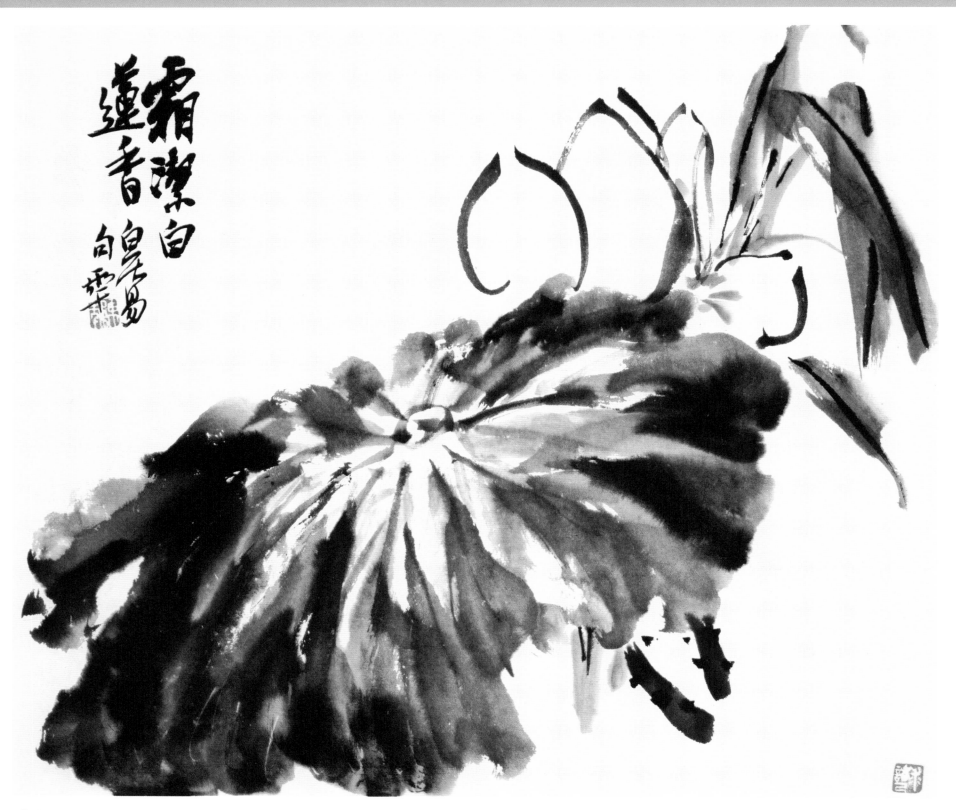

花卉册页之二

霜洁白莲香。
白居易句。

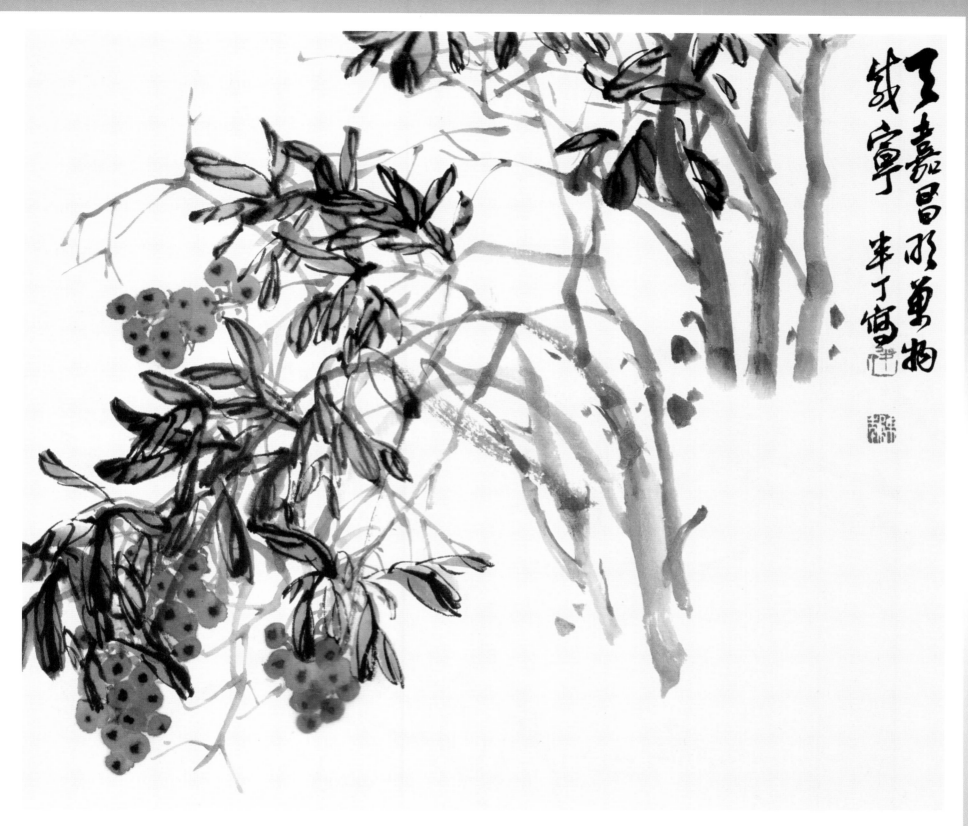

天嘉昌物
钦宁 辛丁写

花卉册页之三
天嘉昌明，万物感宁。

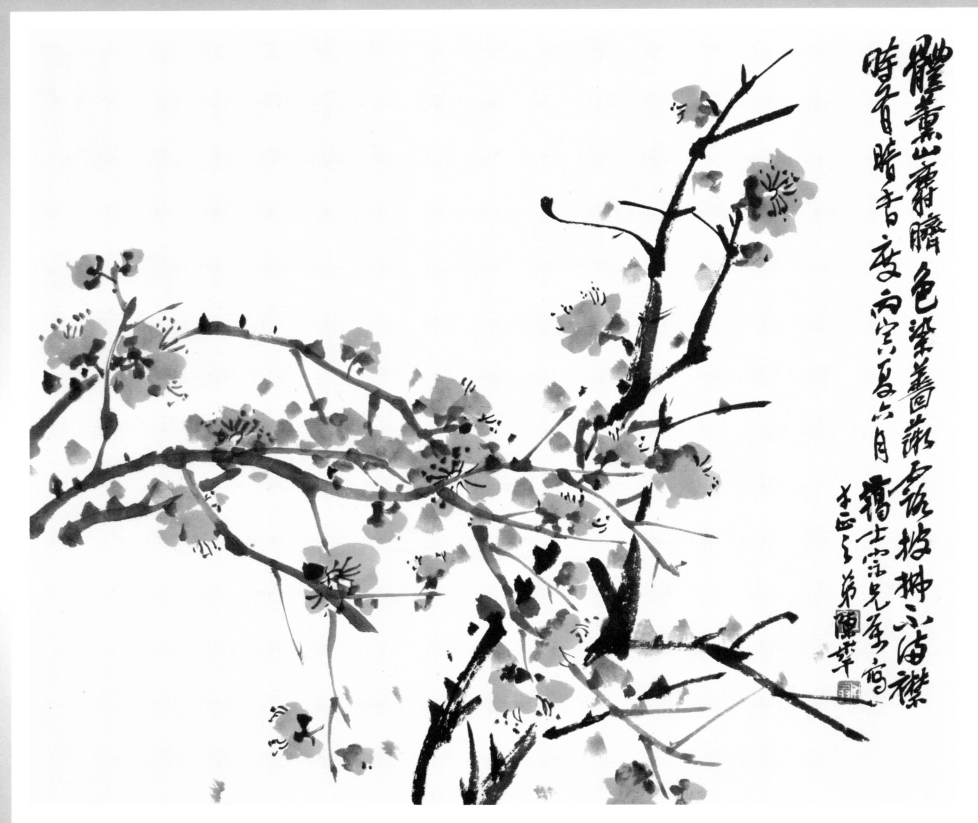

花卉册页之四

体薰山麝脐，色染蔷薇露。
披拂不满襟，时有暗香度。

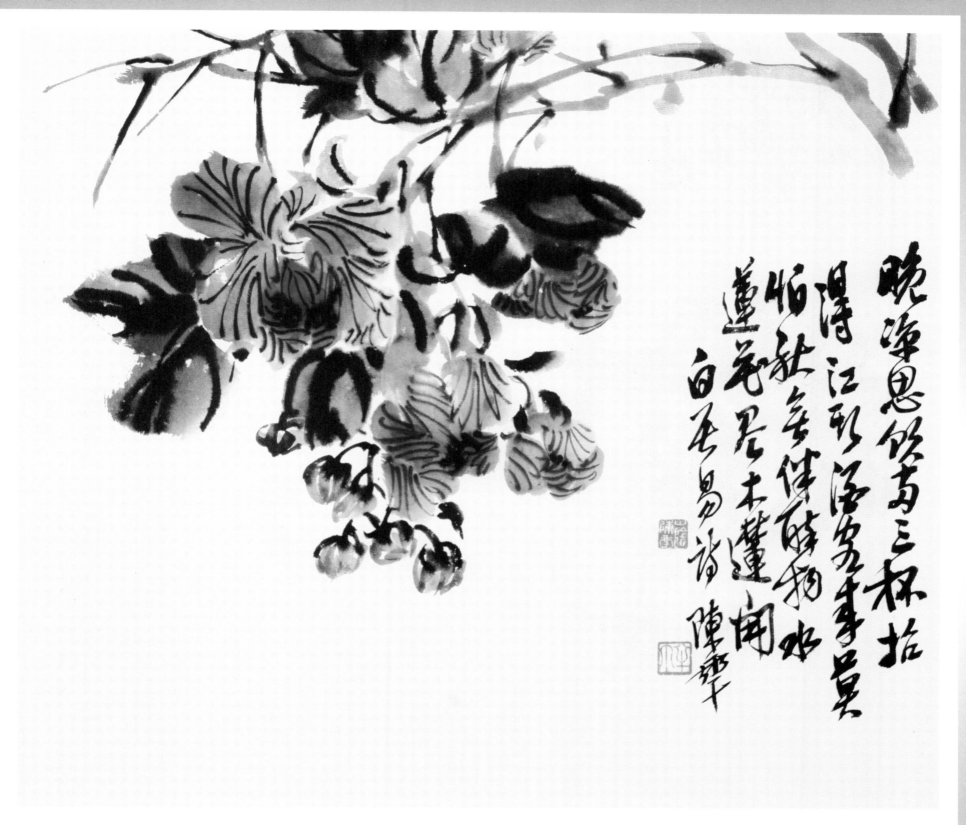

花卉册页之五
晚凉思饮两三杯，招得江头酒客来。
莫怕秋无伴醉物，水莲花尽木莲开。
白居易诗。

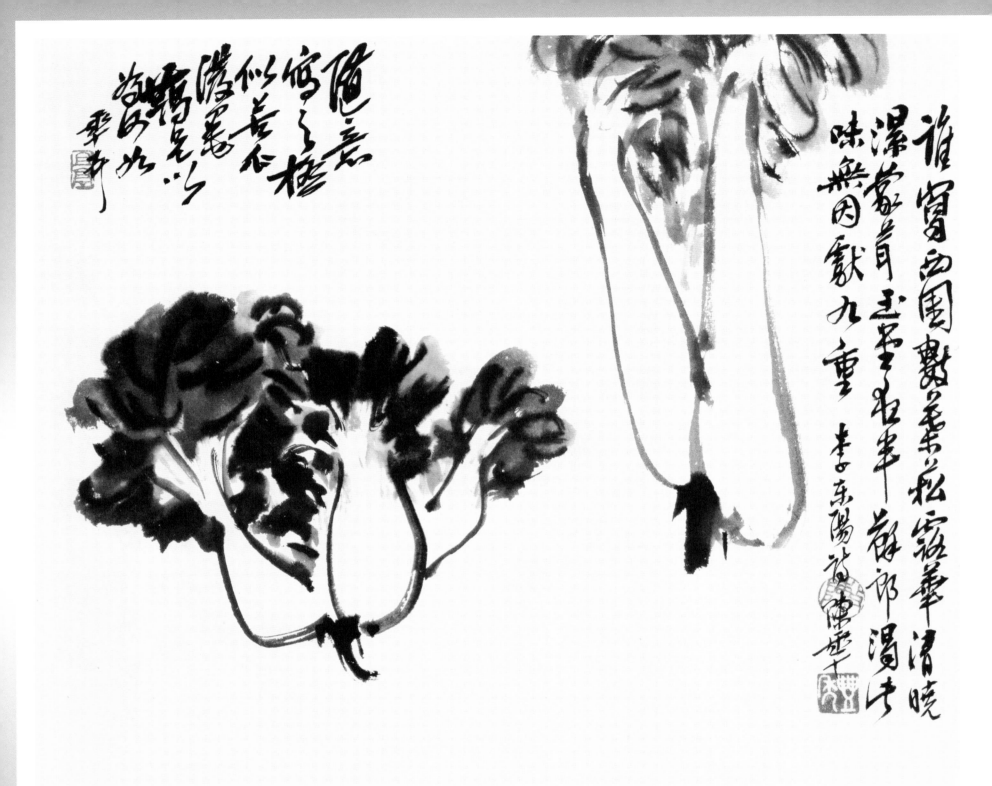

花卉册页之六

谁写西园数叶菘，露华清晓湿蒙茸。
玉堂夜半苏郎渴，此味无因献九重。
李东阳诗。

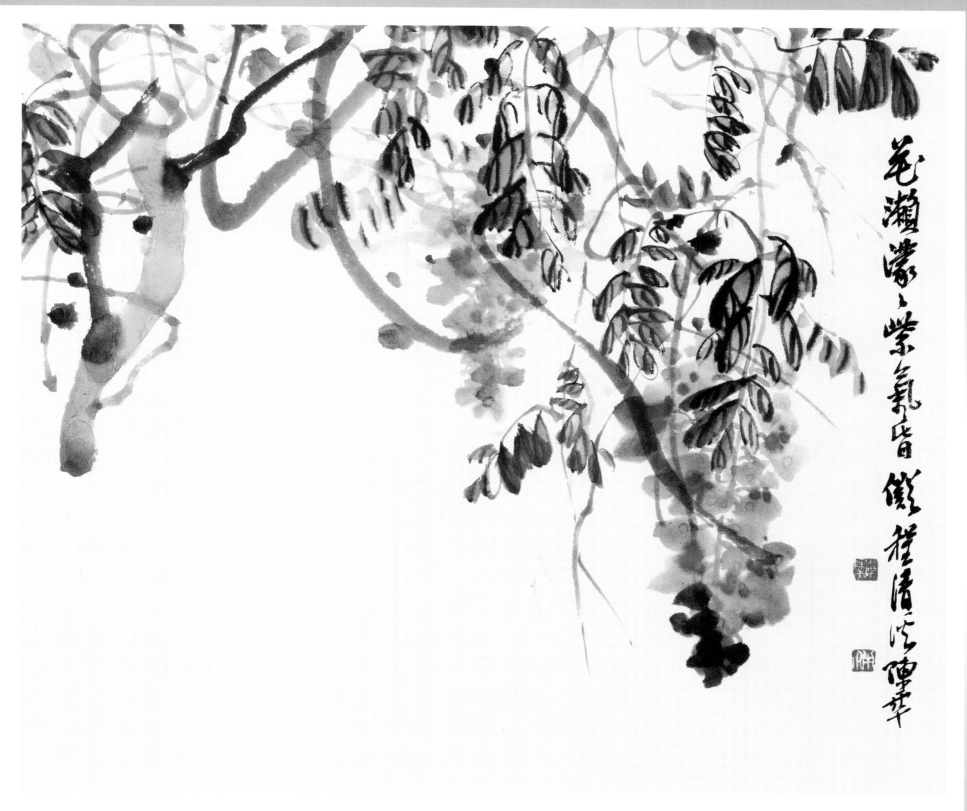

花卉冊頁之七
花瀨濛濛紫氣昏，擬程清溪。

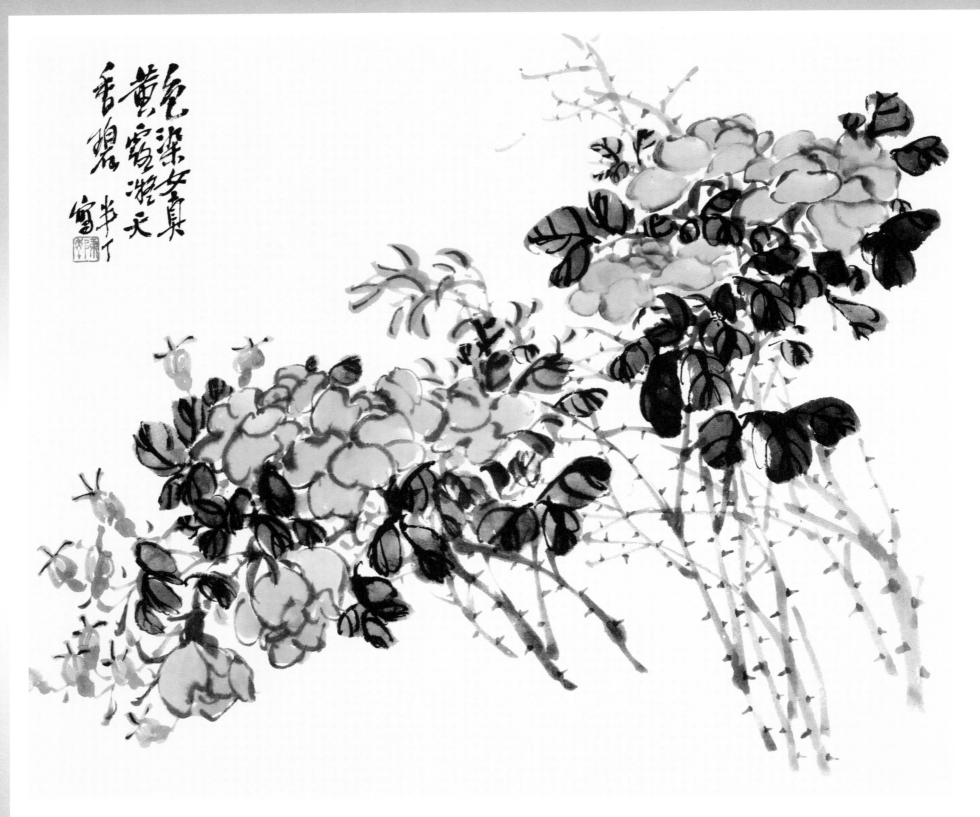

花卉册页之八

色染女真黄，露凝天香碧。

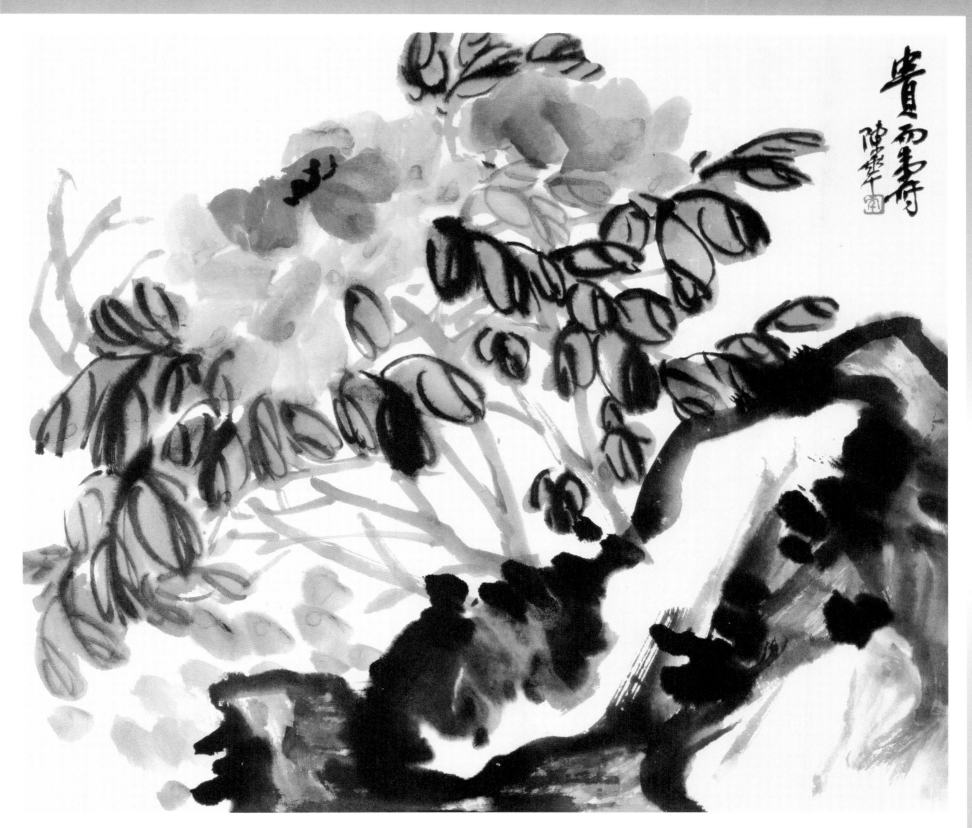

花卉册页之九
贵而寿。

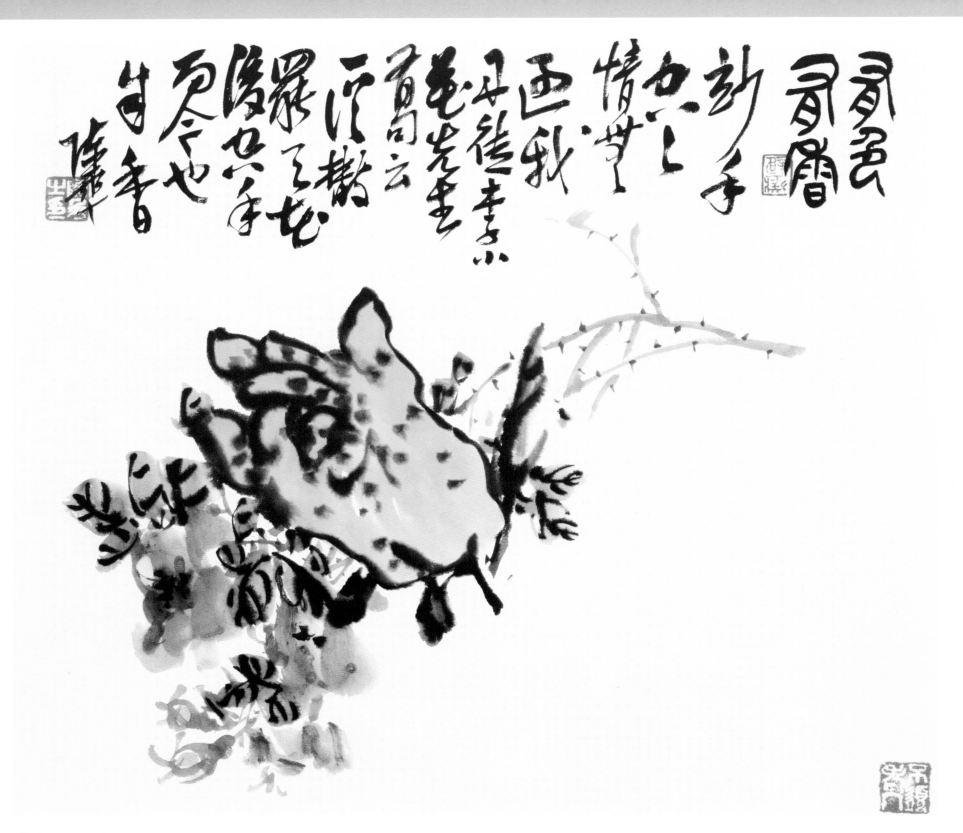

花卉册页之十

有色有香：妙手空空，情无过我，司徒
李小花先生有句云，一从散罢天花后，
空手而今也自香。

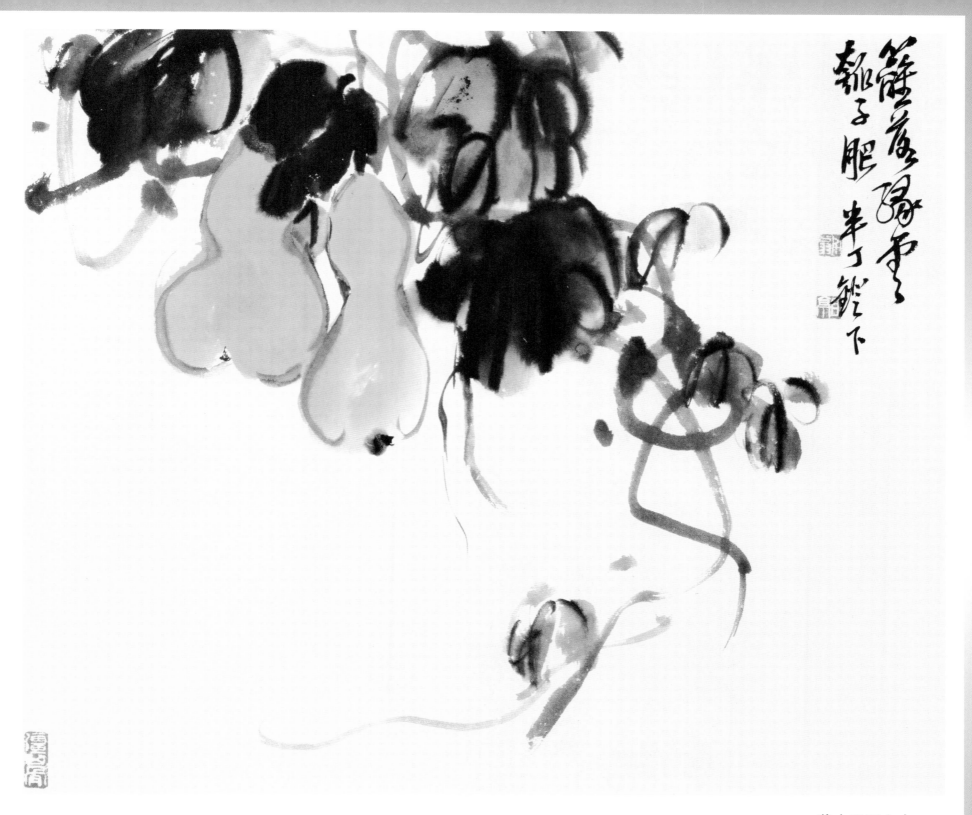

花卉册页之十一
篱落绿云瓠子肥。

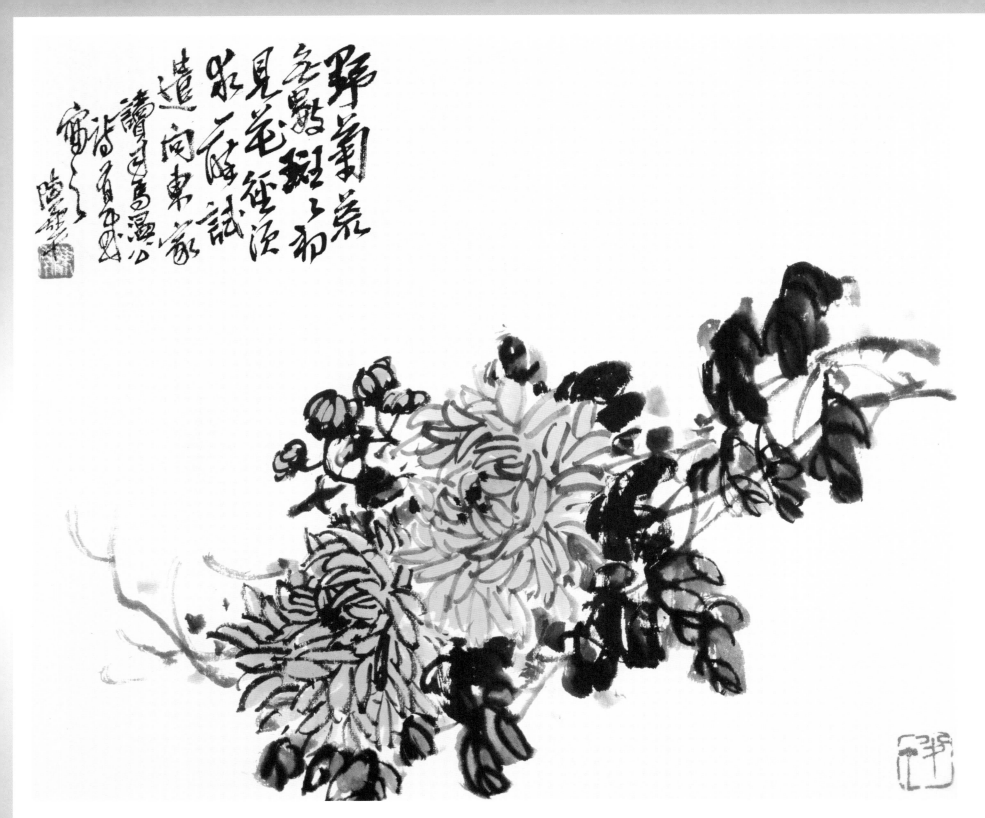

花卉册页之十二

野菊荒无数，斑斑初见花。

径须求一醉，试遣问东家。

读司马温公诗。

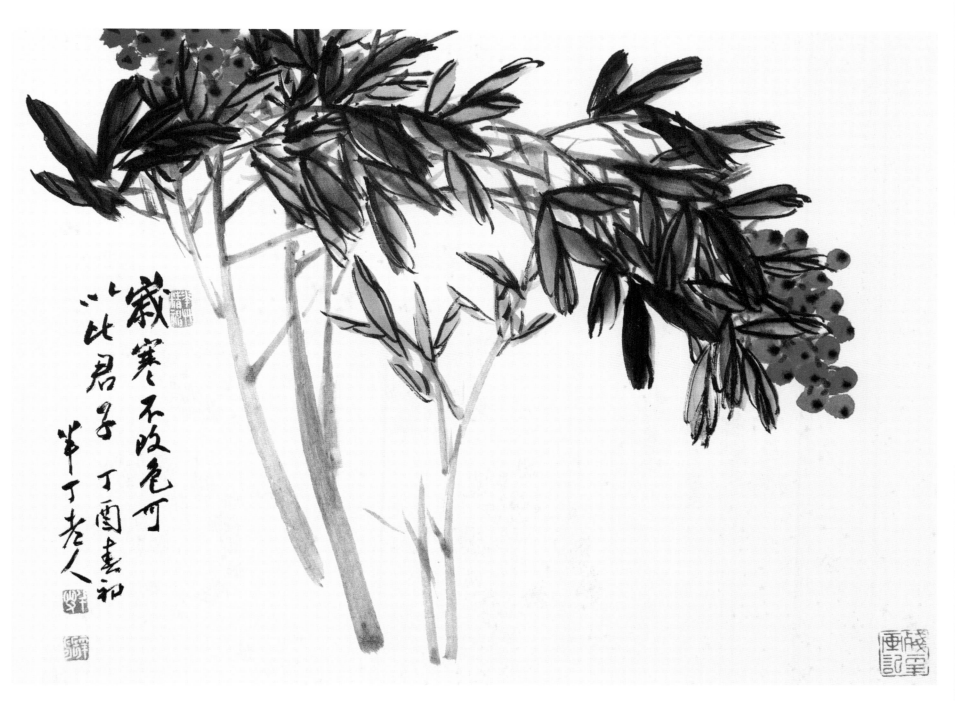

花卉册页之一（天竹）
岁寒不改色，可以比君子。

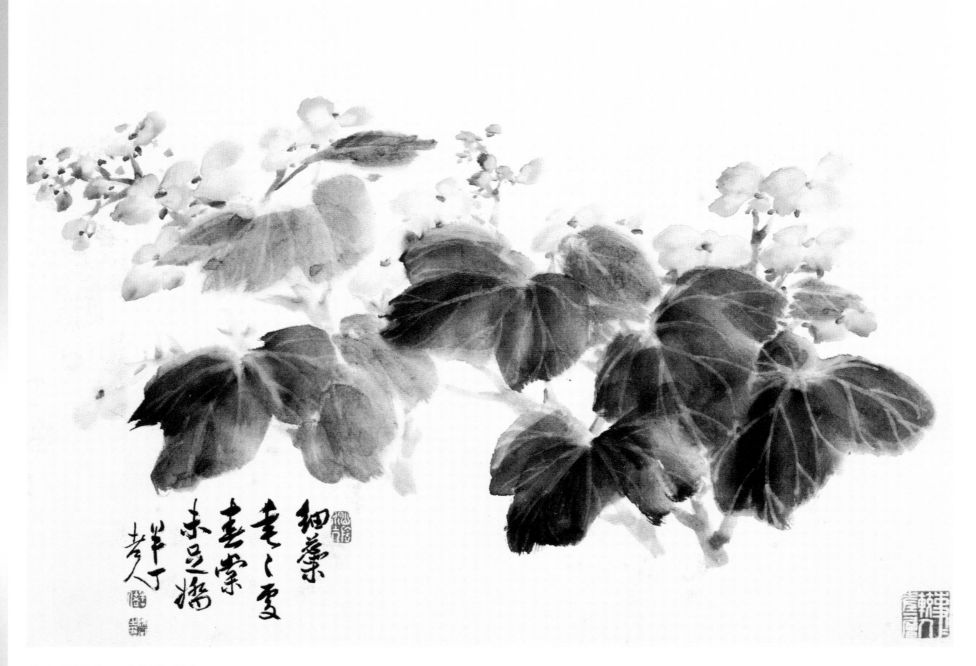

花卉册页之二（秋海棠）

细蕊垂垂处，春棠未足娇。

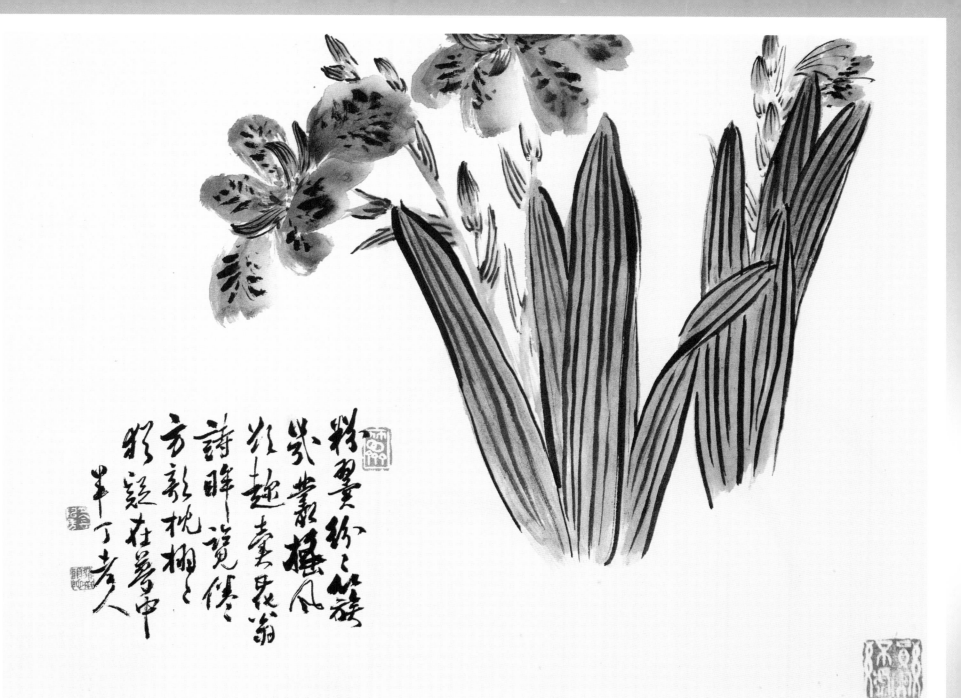

花卉册页之三（鸢尾）
粉翼纷纷簇几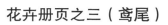丛，摇风欲趁卖花翁。
诗眸览倦方欹枕，栩栩犹疑在梦中。

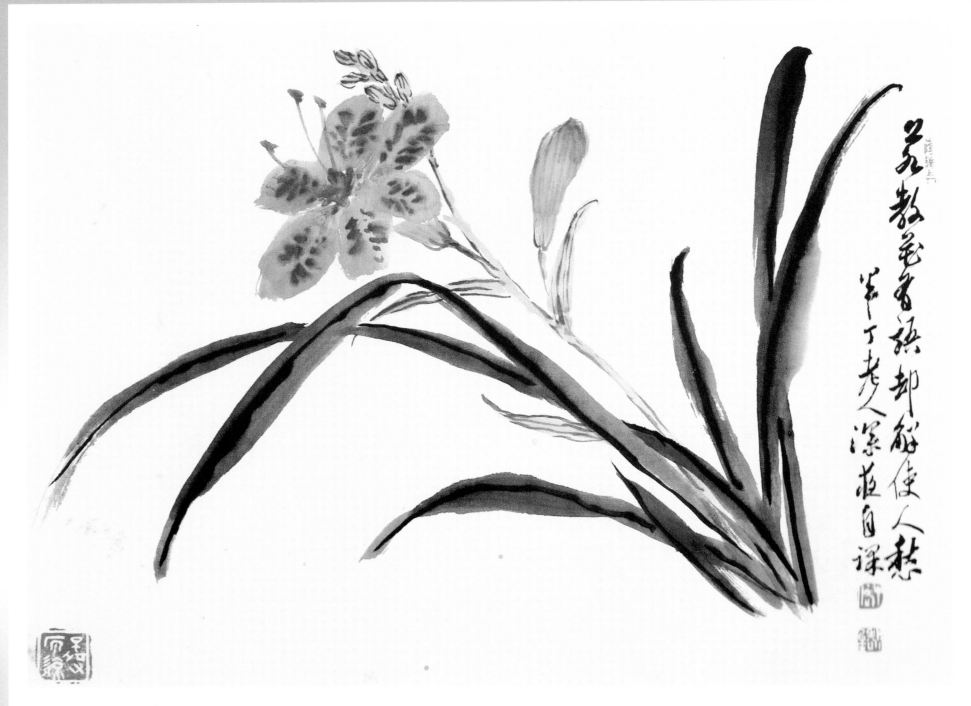

花卉册页之四 （萱花）
若教花有语，却解使人愁。

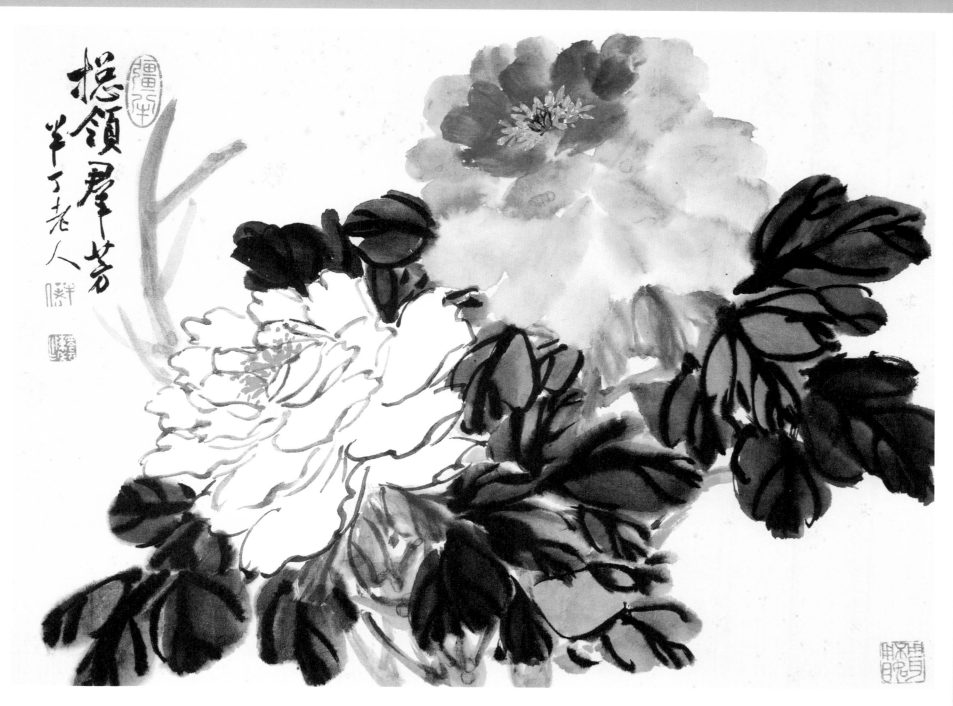

花卉册页之五（牡丹）
总领群芳。

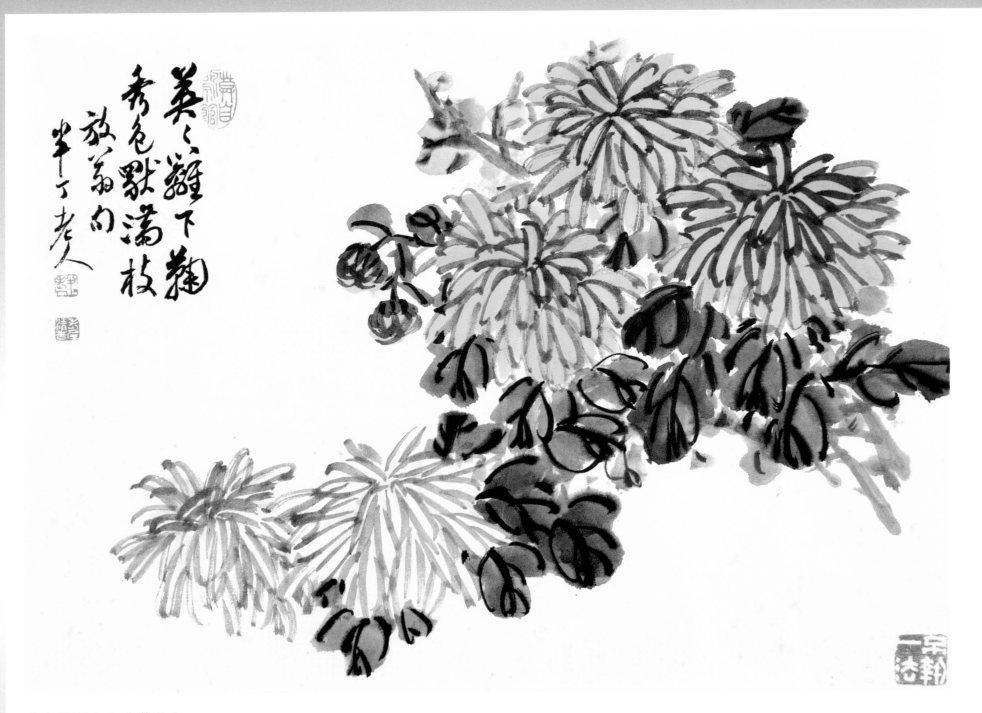

花卉册页之六（菊花）
英英篱下菊，秀色独满枝。
放翁句。

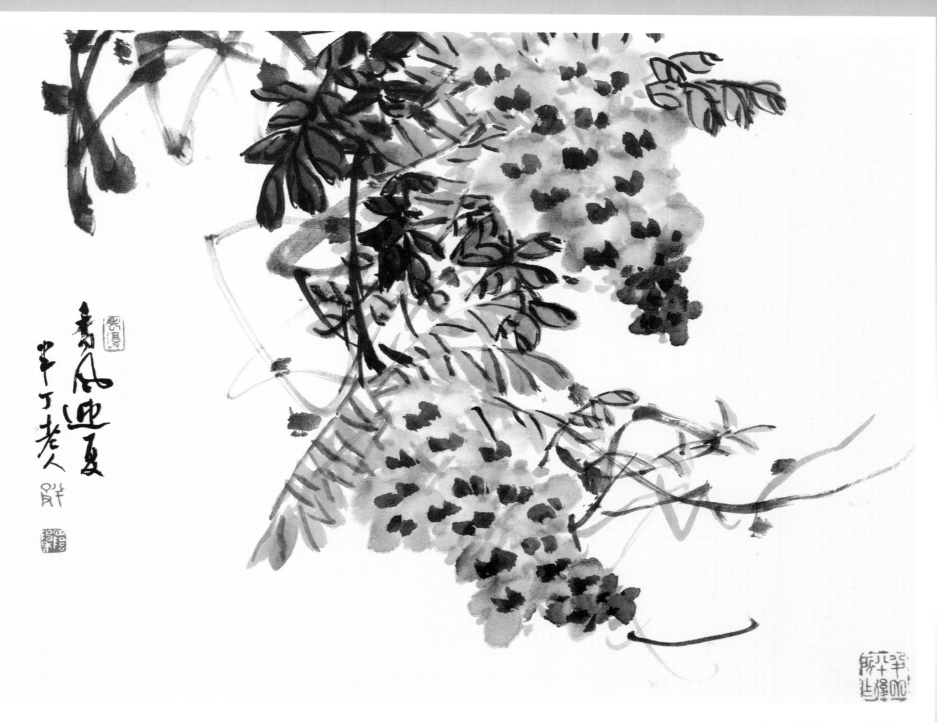

花卉册页之七（紫藤）
香风迎夏。

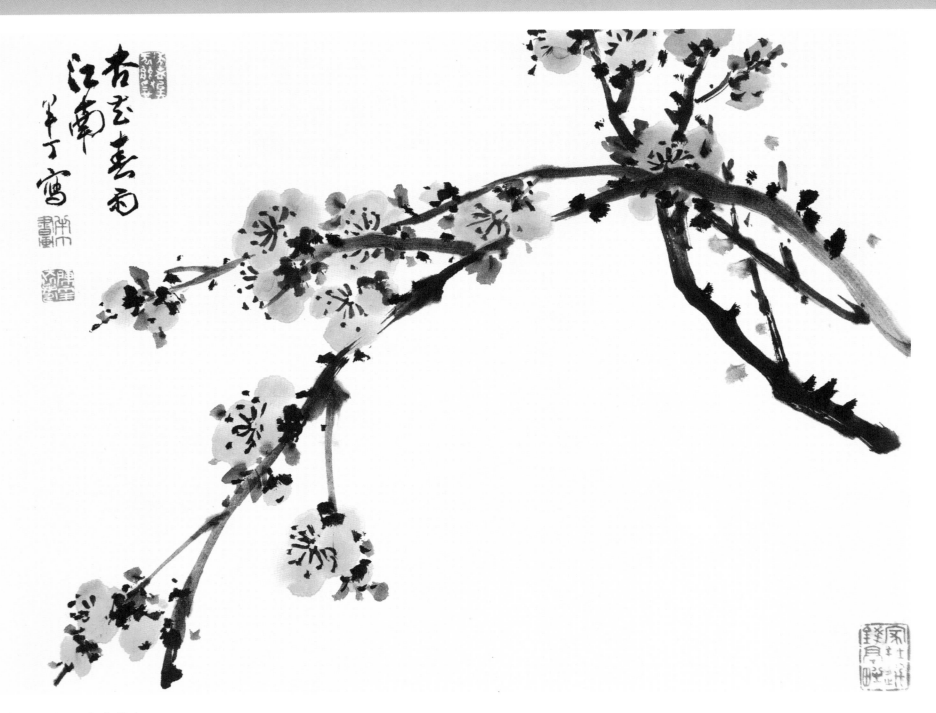

花卉册页之八（杏花）

杏花春雨江南。

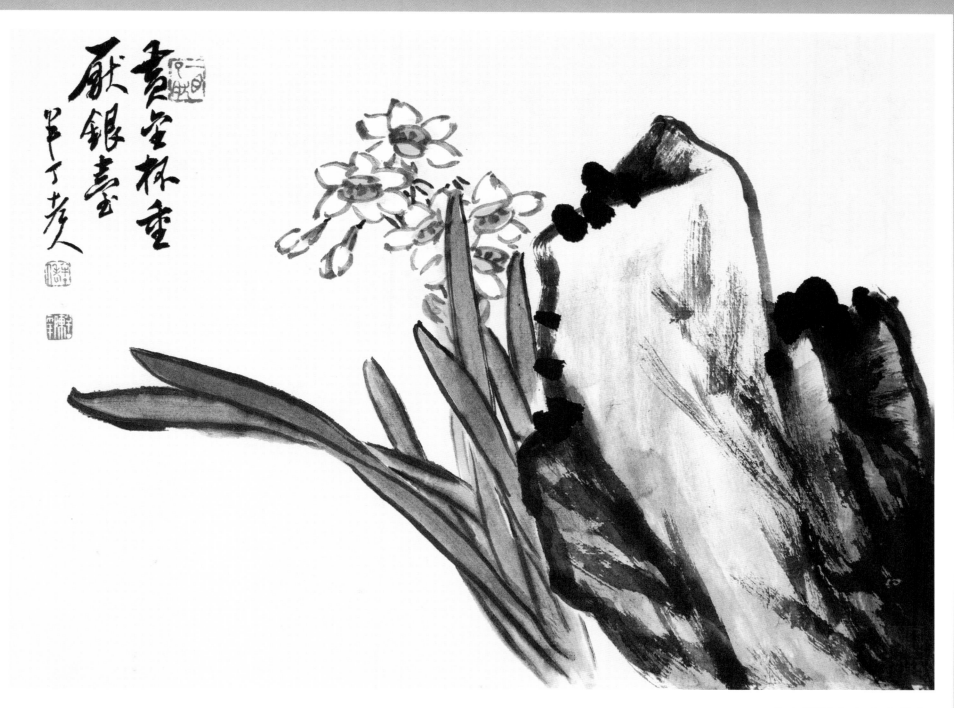

花卉册页之九（水仙）
黄金杯重厌银台。

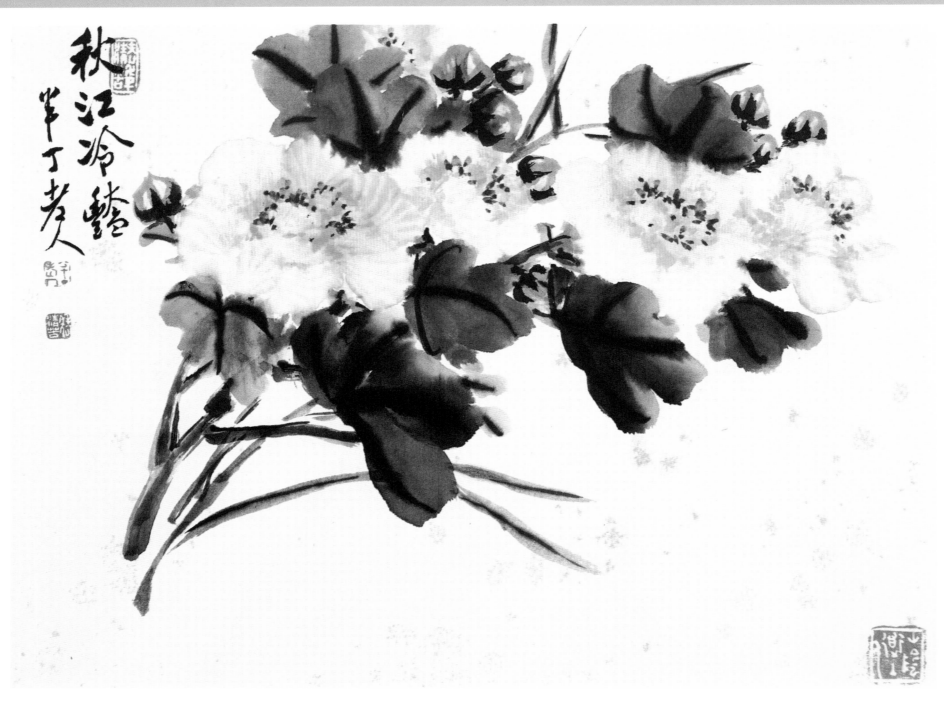

花卉册页之十（芙蓉）

秋江冷艳。

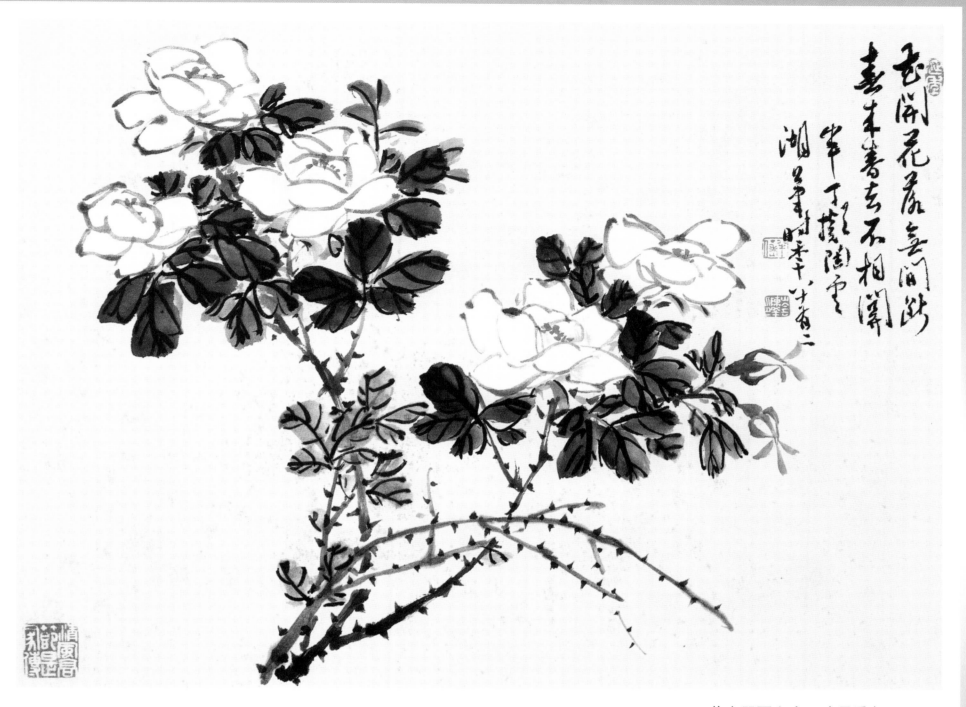

花卉册页之十一（月季）

花开花落无间断，春来春去不相关。
半丁拟陶云。

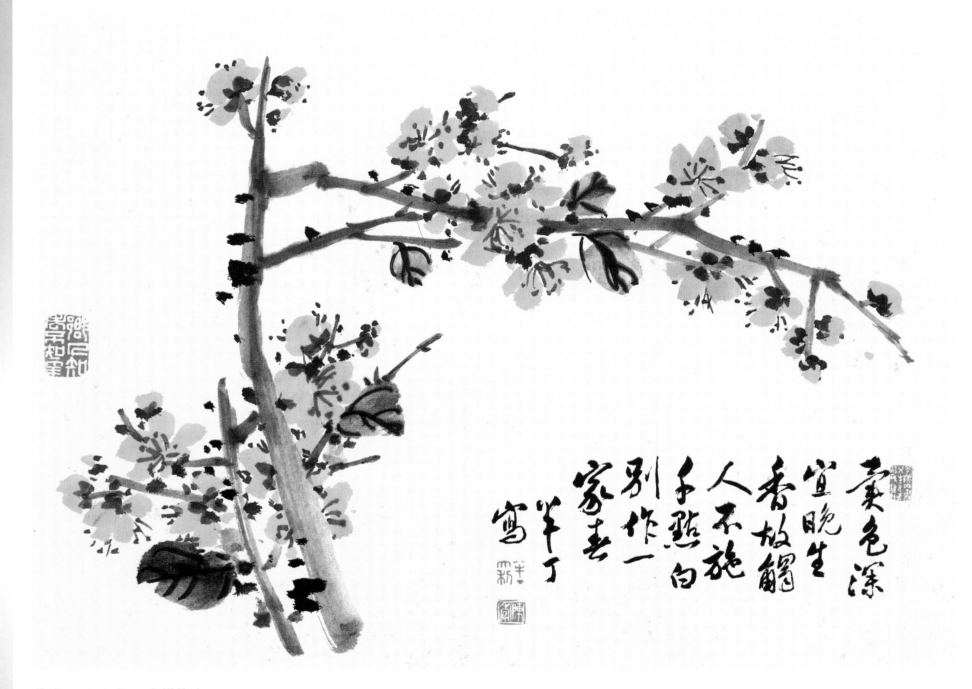

花卉册页之十二（蜡梅）
异色深宜晚，生香故触人。
不施千点白，别作一家春。

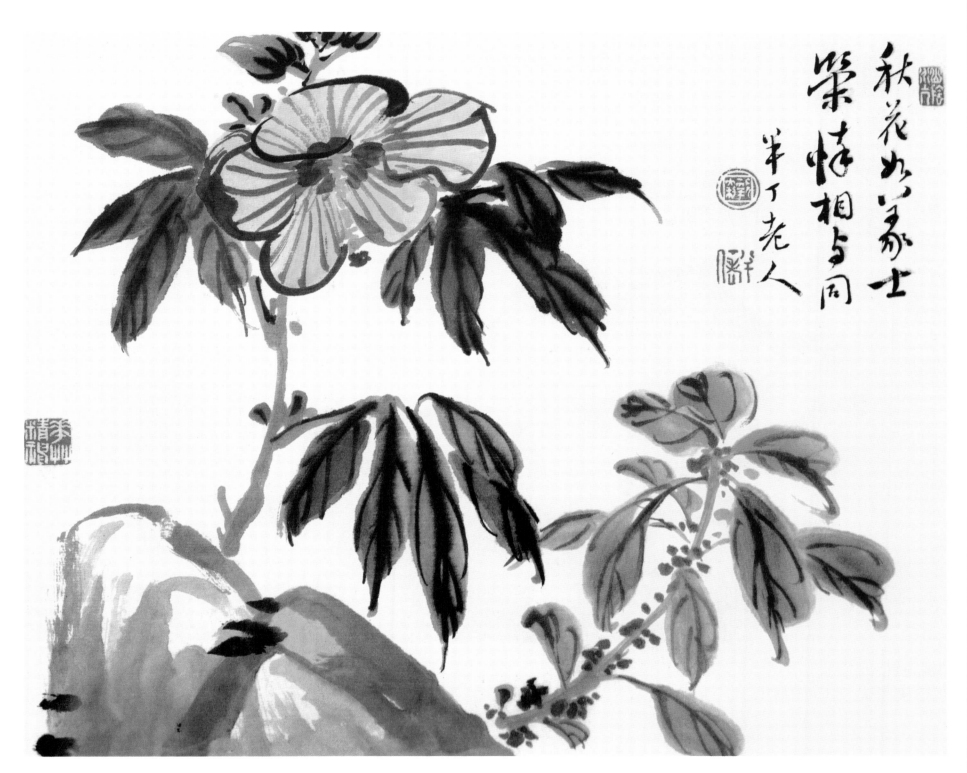

秋花如义士
荣悴相与同
半丁老人

花卉册页之一
秋花如义士，荣悴相与同。

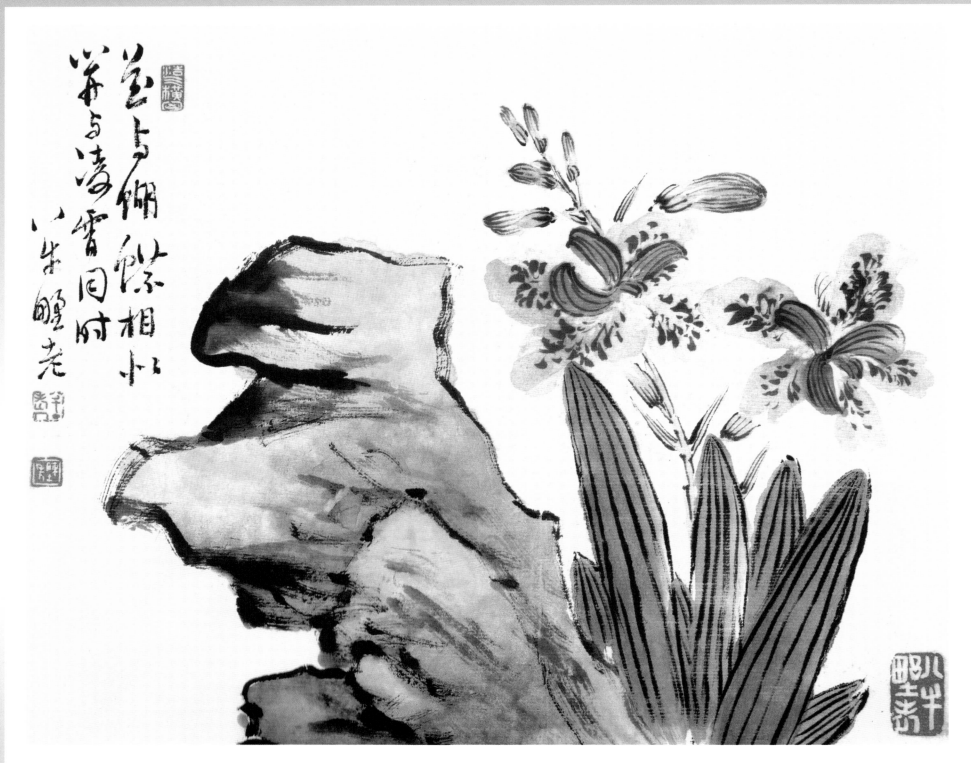

花卉册页之二

花与蝴蝶相似，开与凌霄同时。

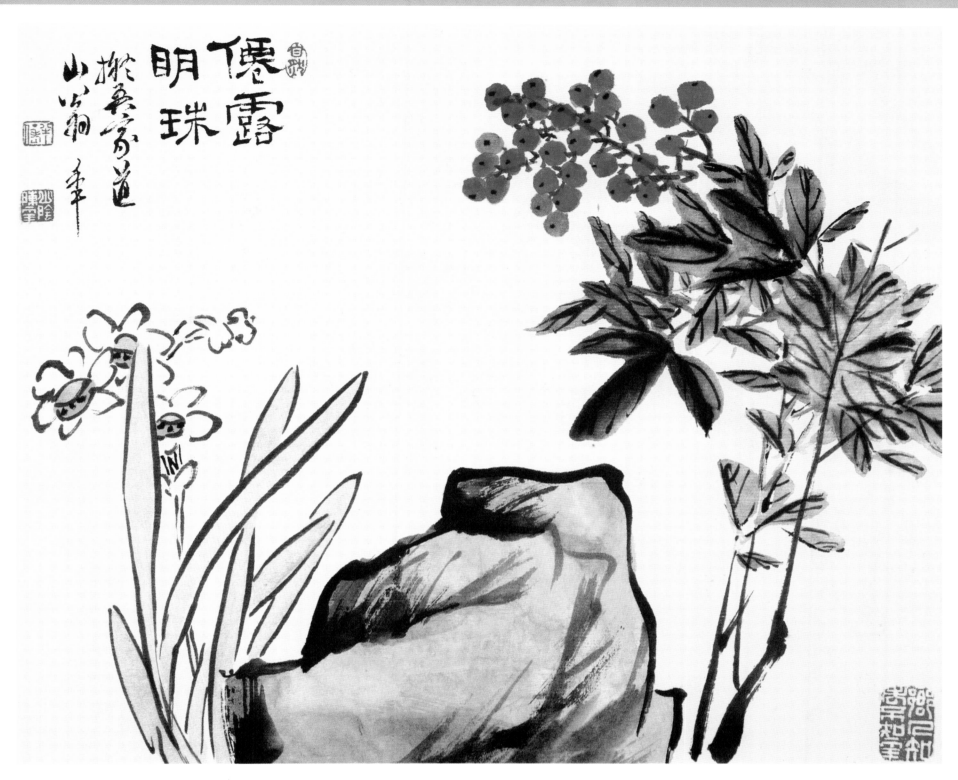

仙露明珠
抚吾家道
山翁年

花卉册页之三
仙露明珠。拟吾家道山翁。

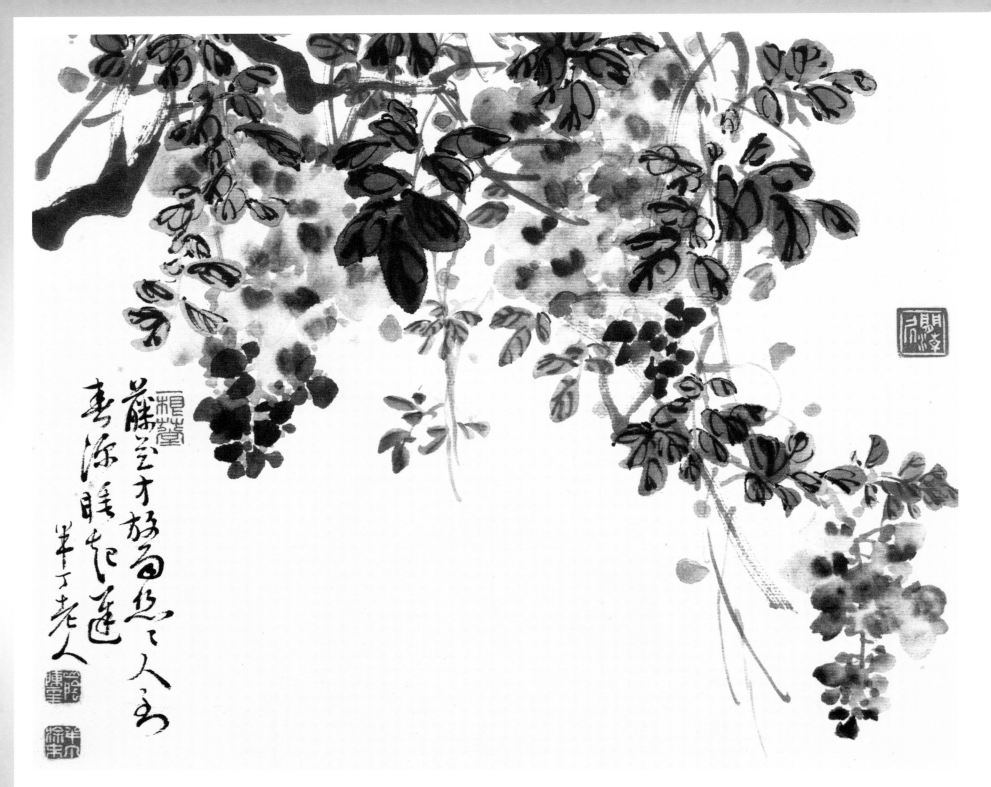

花卉册页之四

藤花才放雨丝丝，人到春深睡起迟。

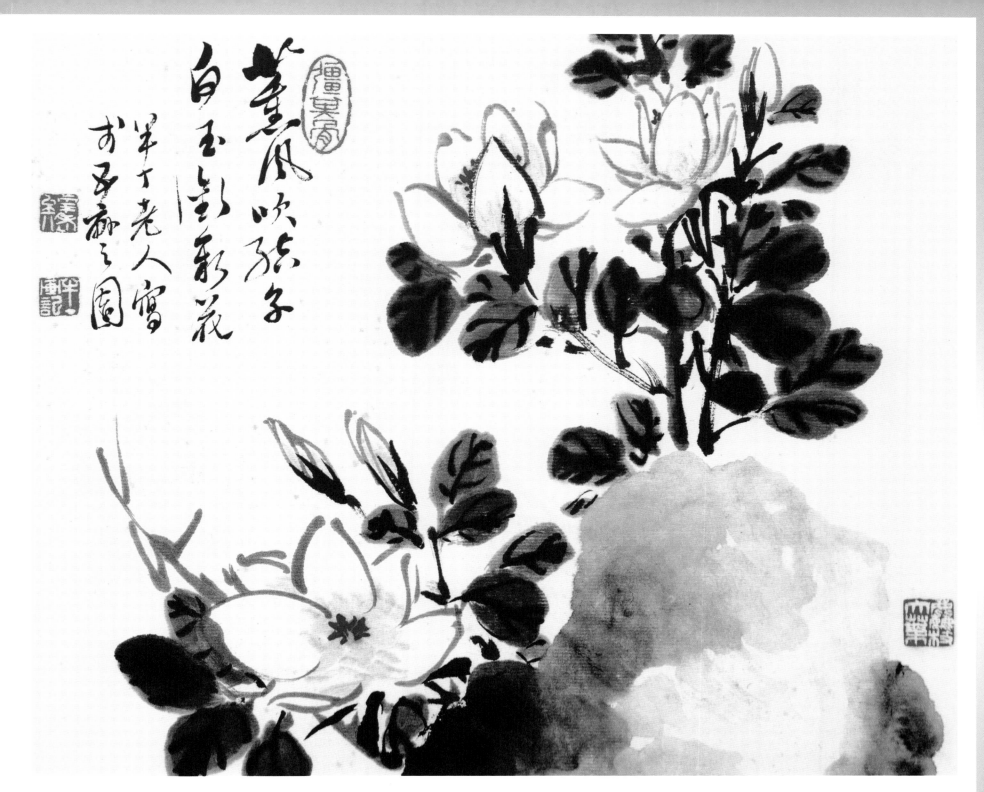

花卉册页之五

薰风吹结子，白玉衔新花。

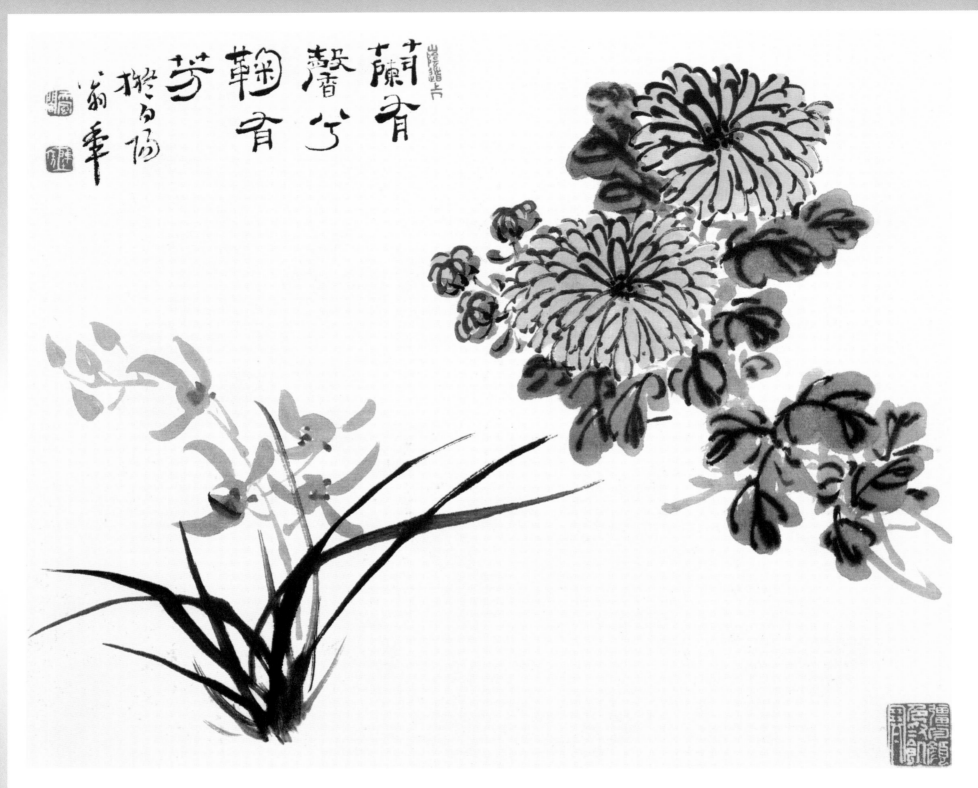

花卉册页之六
兰有馨兮菊有芳。
拟白阳翁。

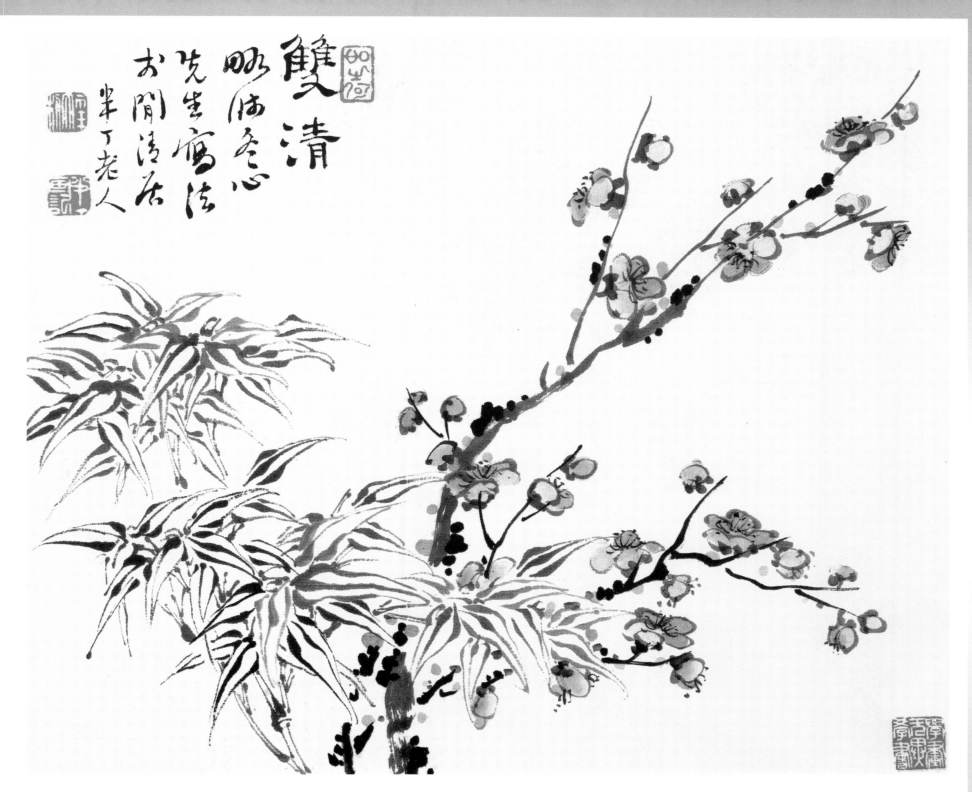

雙清
明漪絕底
先生寫法
於閑清居
半丁老人

花卉册页之七
双清。
略师冬心先生写法。

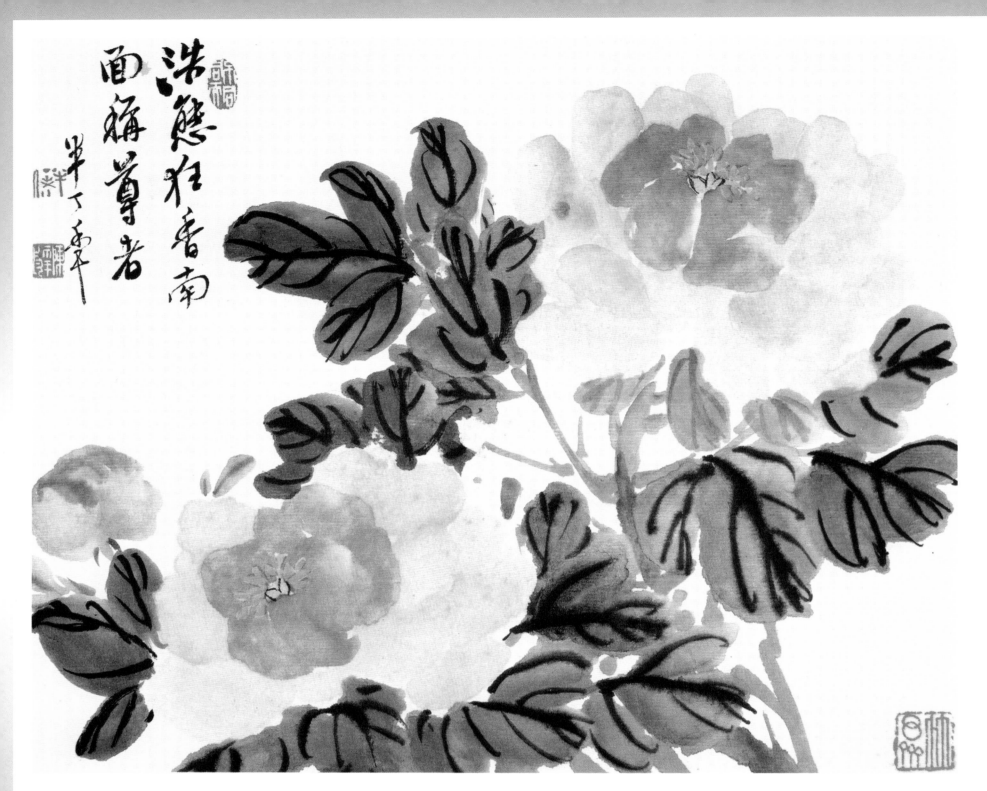

花卉册页之八

浩态狂香，南面称尊者。

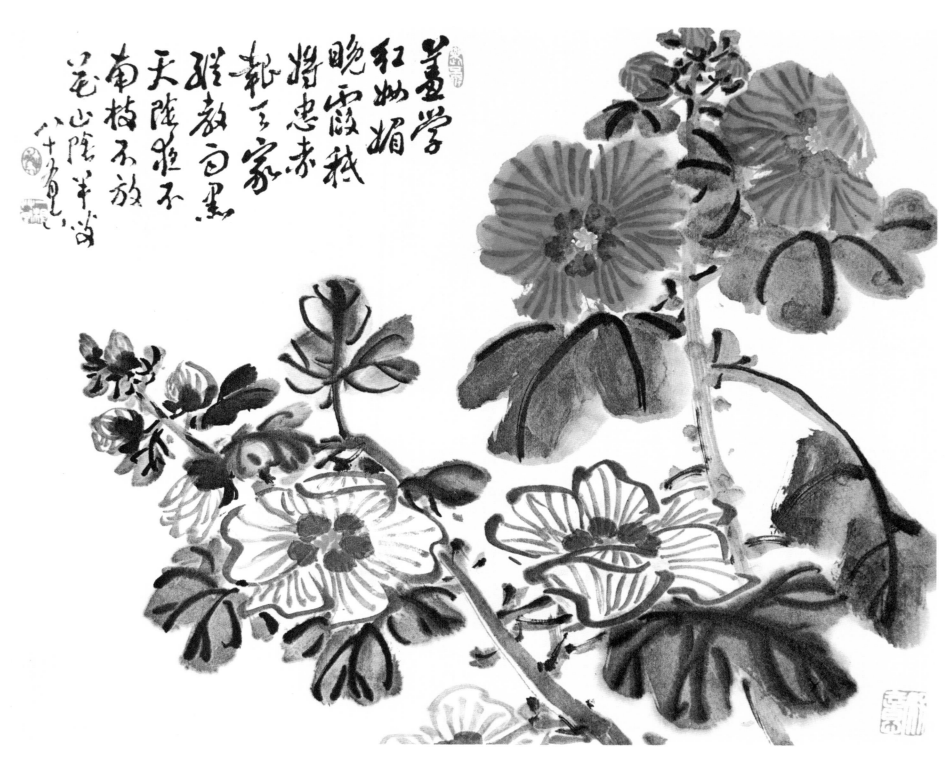

蜀 葵

羞学红妆媚晚霞，只将忠赤报天家。

纵教雨黑天阴夜，不（是）南枝不放花。

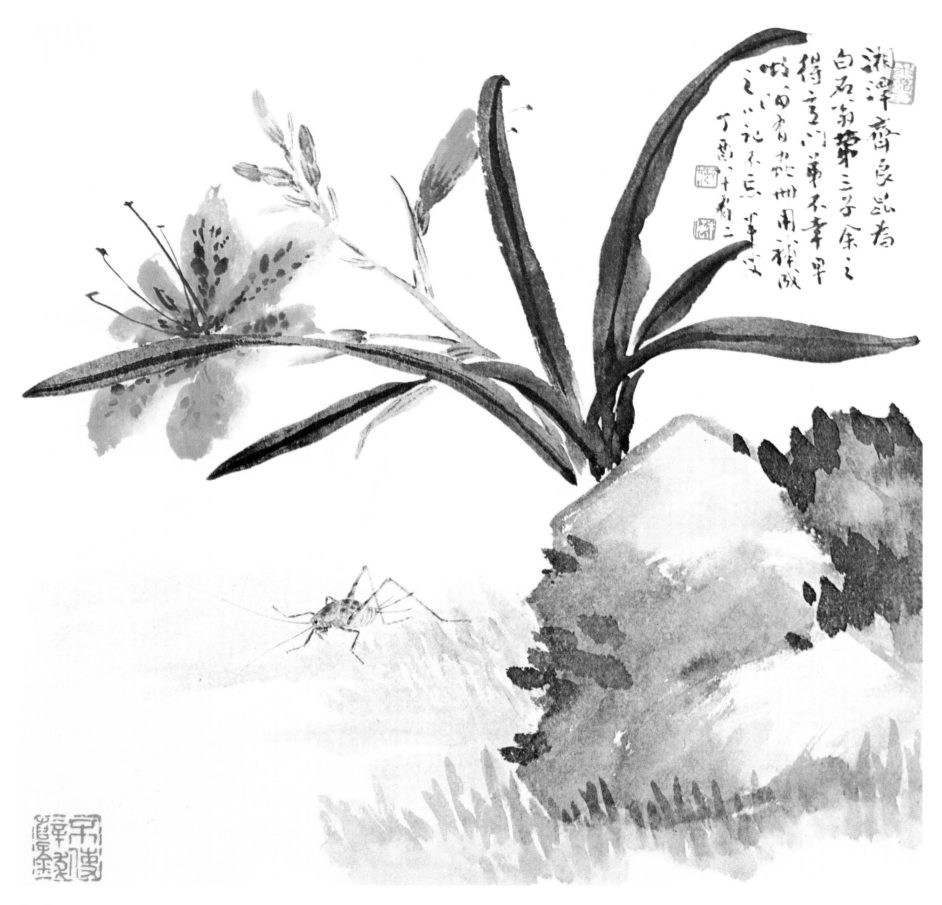

萱 花

湘潭齐良昆为白石翁第三子，余之得意门弟，不幸早故，留有虫册，因补成之，以记不忘。

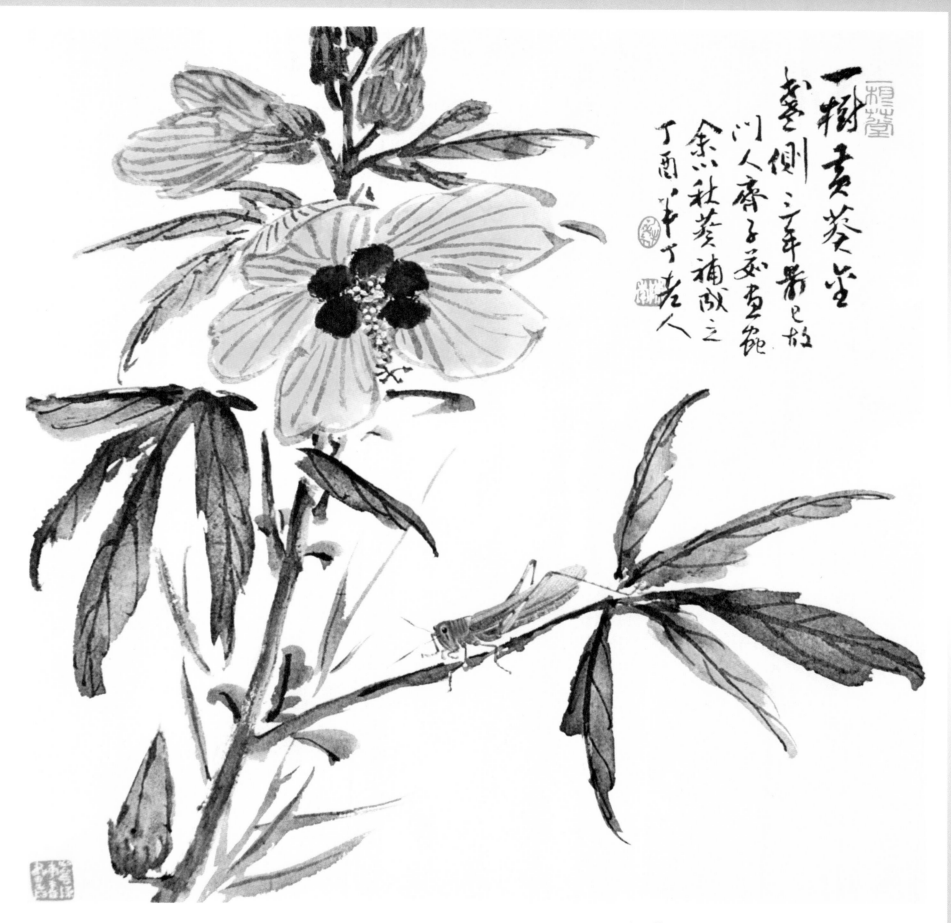

一树黄葵堂
葵侧三年器已故
门人齐子茹画饥
余以秋葵补成之
丁酉八十七岁老人

秋 葵

一树黄葵金盏侧。

三年前已故门人齐子茹画虫，余以秋葵补成之。

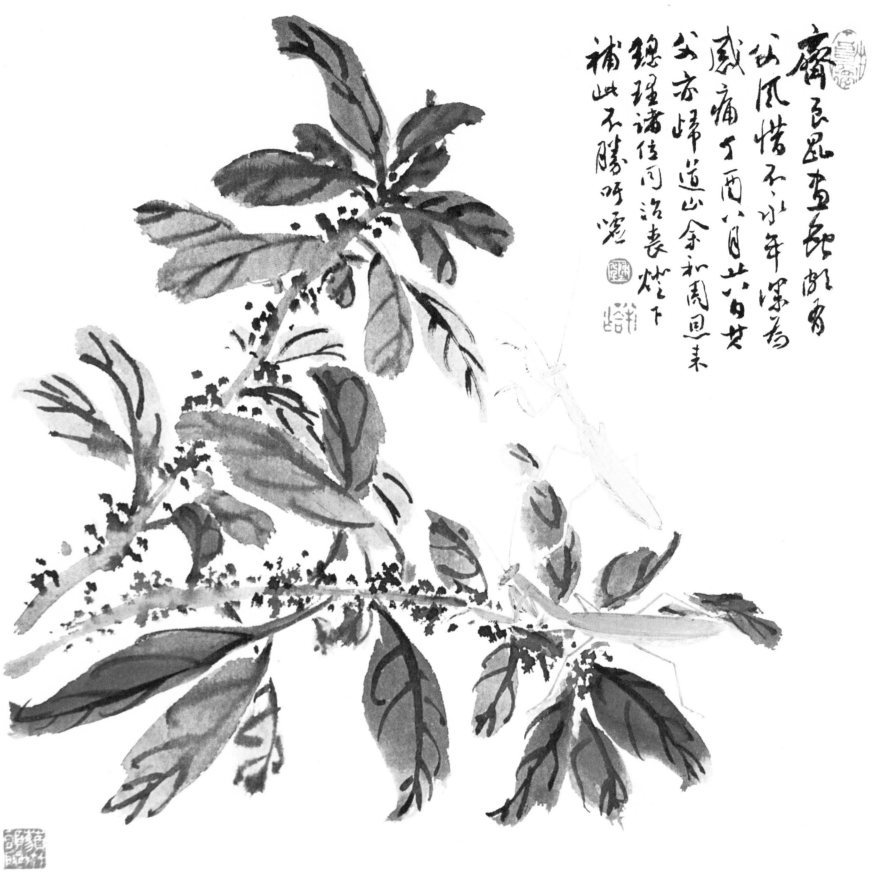

齐良昆画虫颇有父风，惜不永年，深为
感痛丁酉八月廿六日其
父亦归道山余和周恩来
总理诸位同治丧灯下
补此不胜呼嘘

雁来红

齐良昆画虫颇有父风，惜不永年，深为感痛。丁酉八月廿八日，其父亦归道山。
余和周恩来总理诸位同治丧，灯下补此，不胜吁嘘。

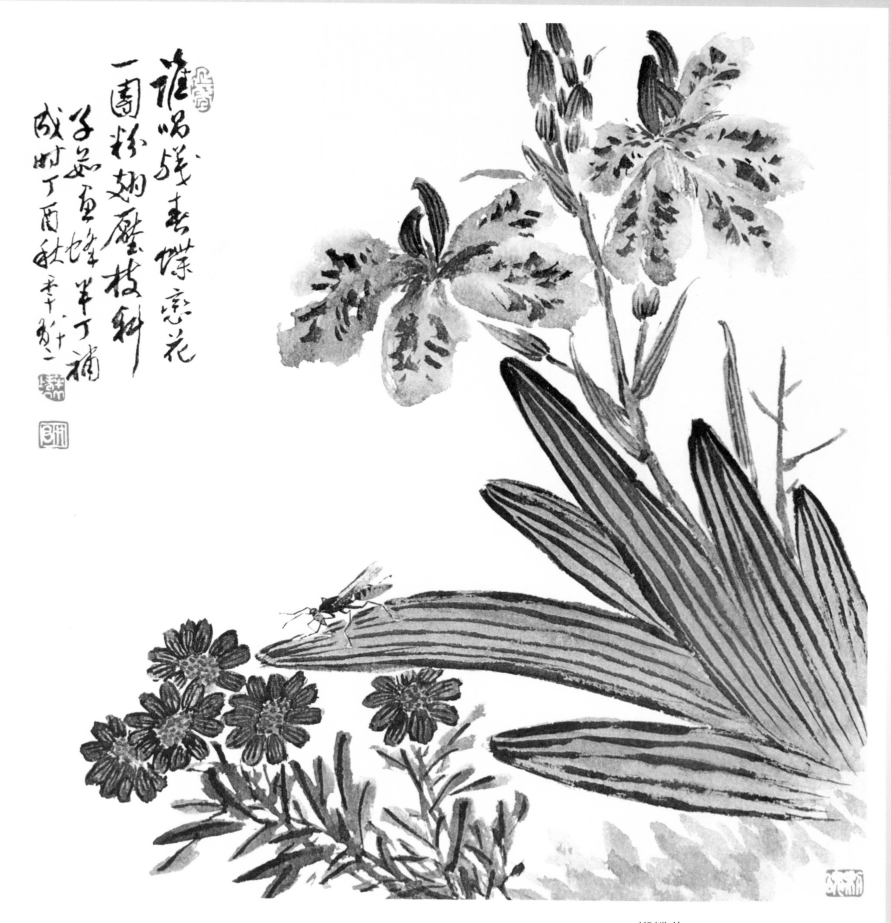

蝴蝶花

谁唱残春蝶恋花，一团粉翅压枝斜。

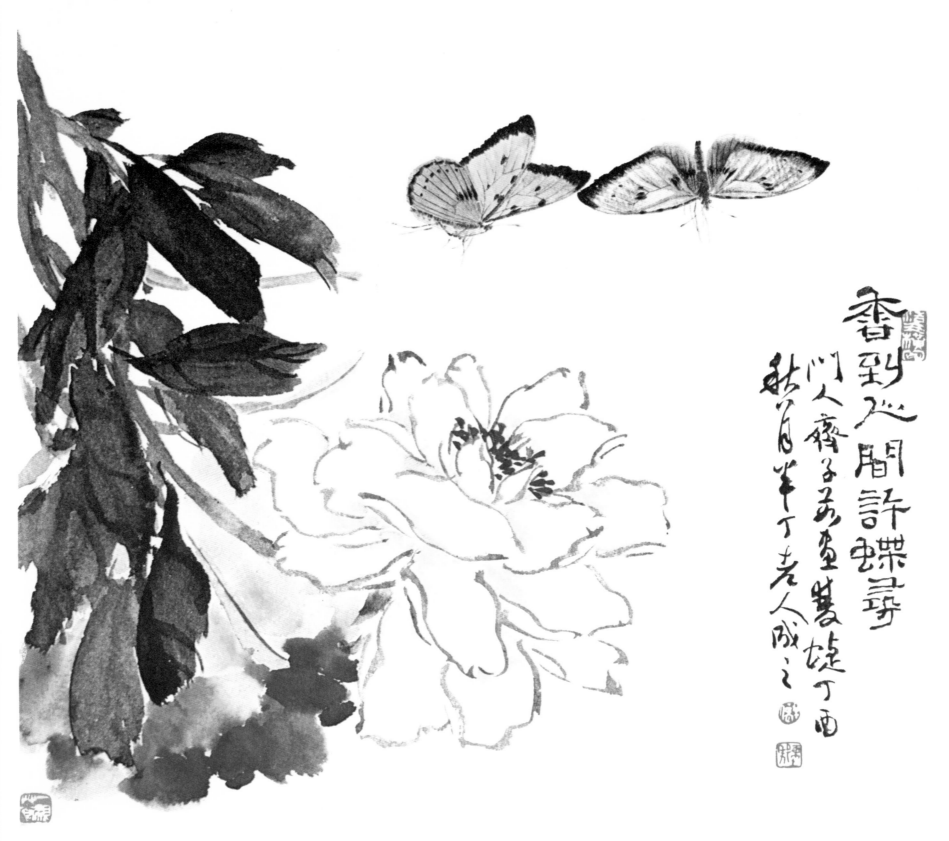

香到人间许蝶寻

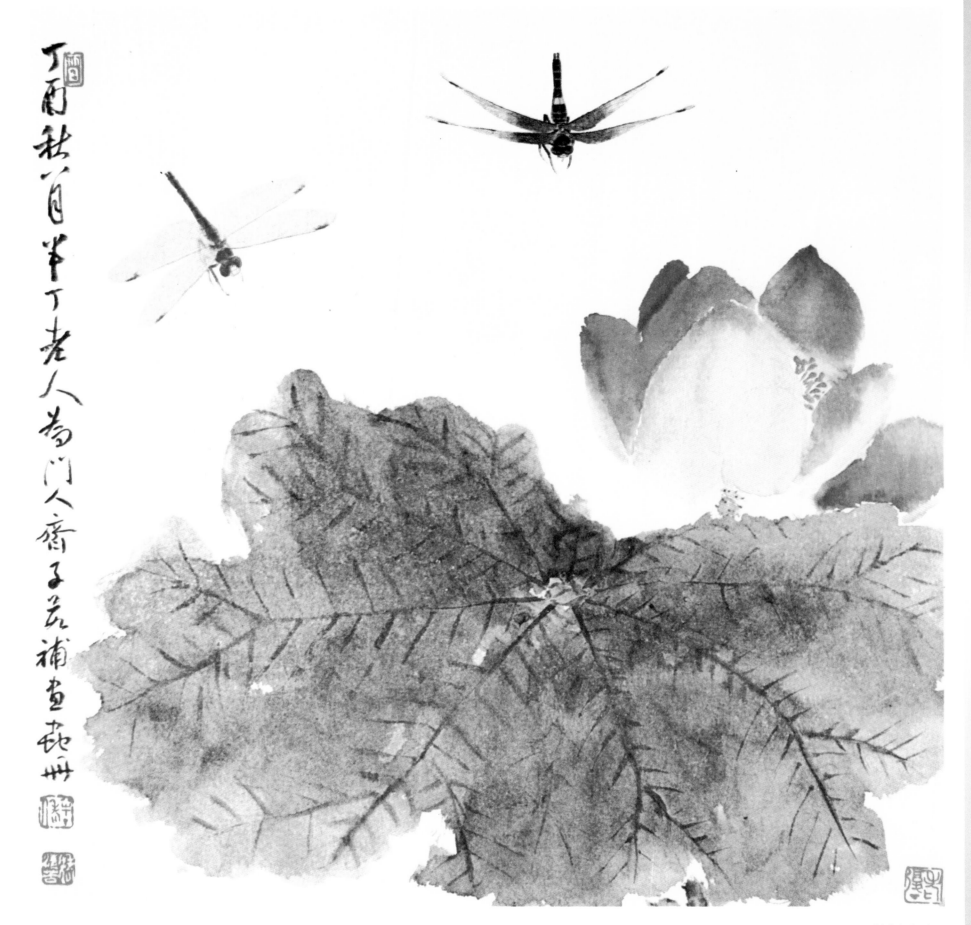

丁酉秋首半丁老人為门人齊子芳補畫花卉

塘坳幽意

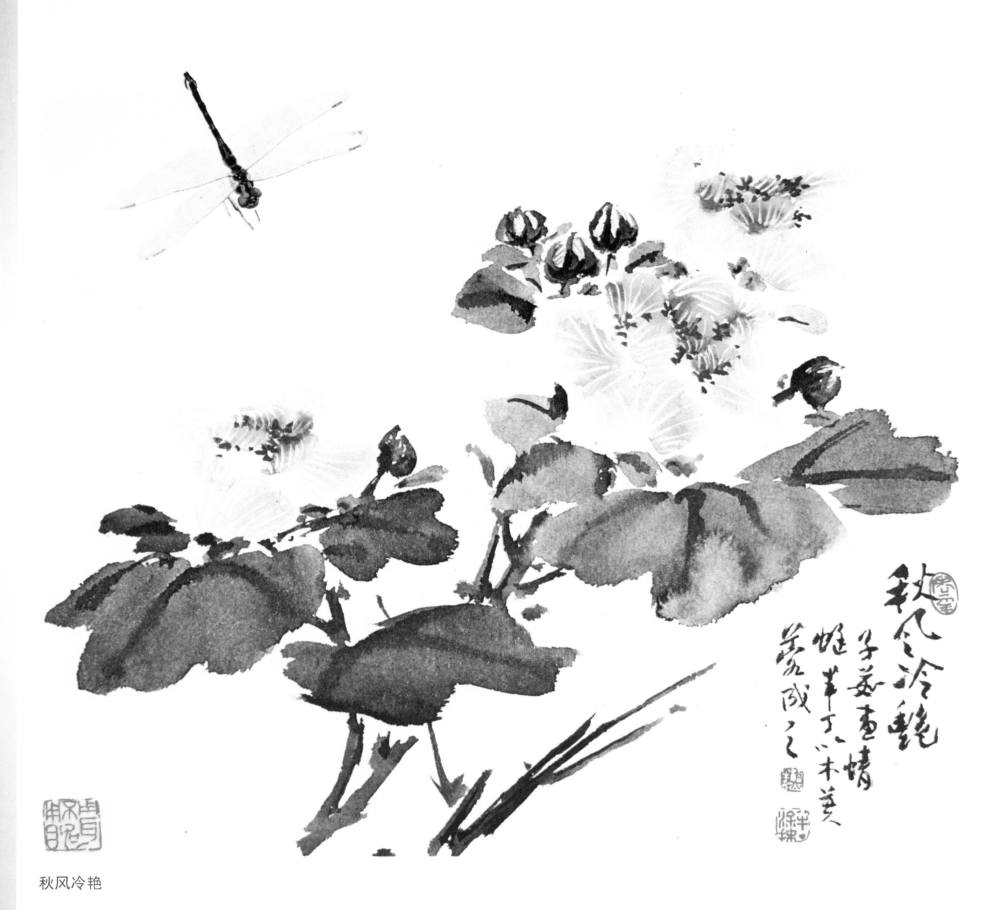

秋风冷艳

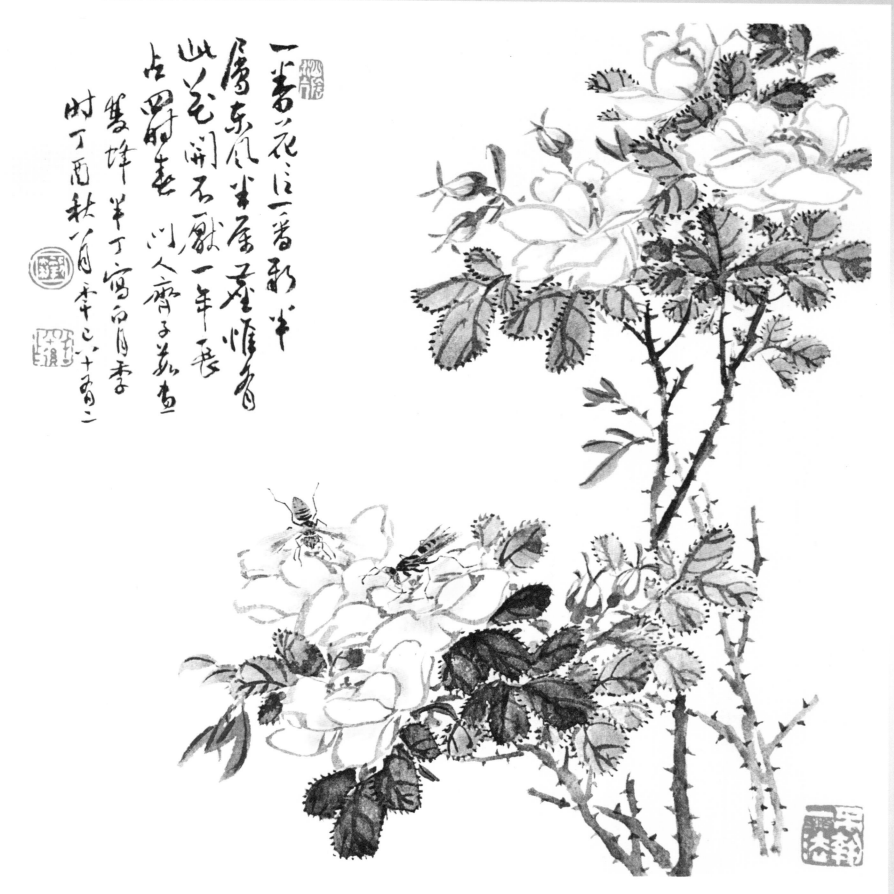

一番花信一番新，
屋东风半属尘，
此花开不厌一年长，
占四时春。似人齐子荔青

隻蜂羊丁寫白菜
时丁酉秋八月平之二十有二

春常在

一番花信一番新，半属东风半属尘。
惟有此花开不厌，一年长占四时春。

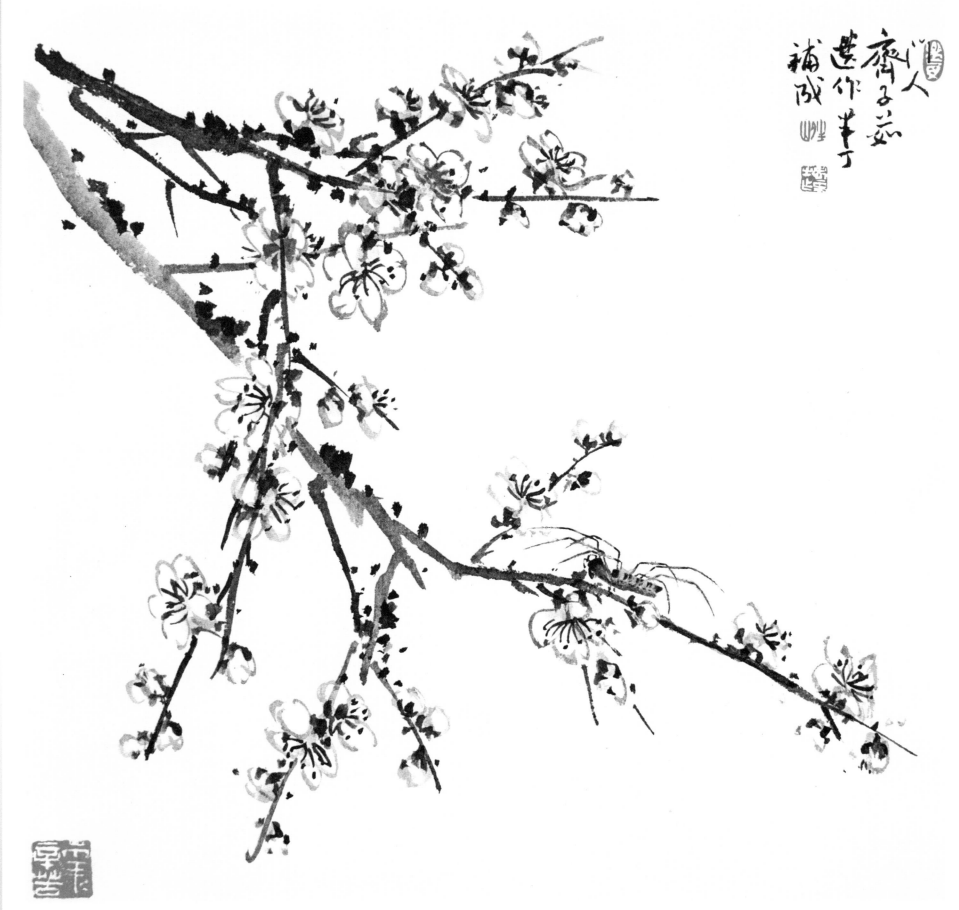

春消息

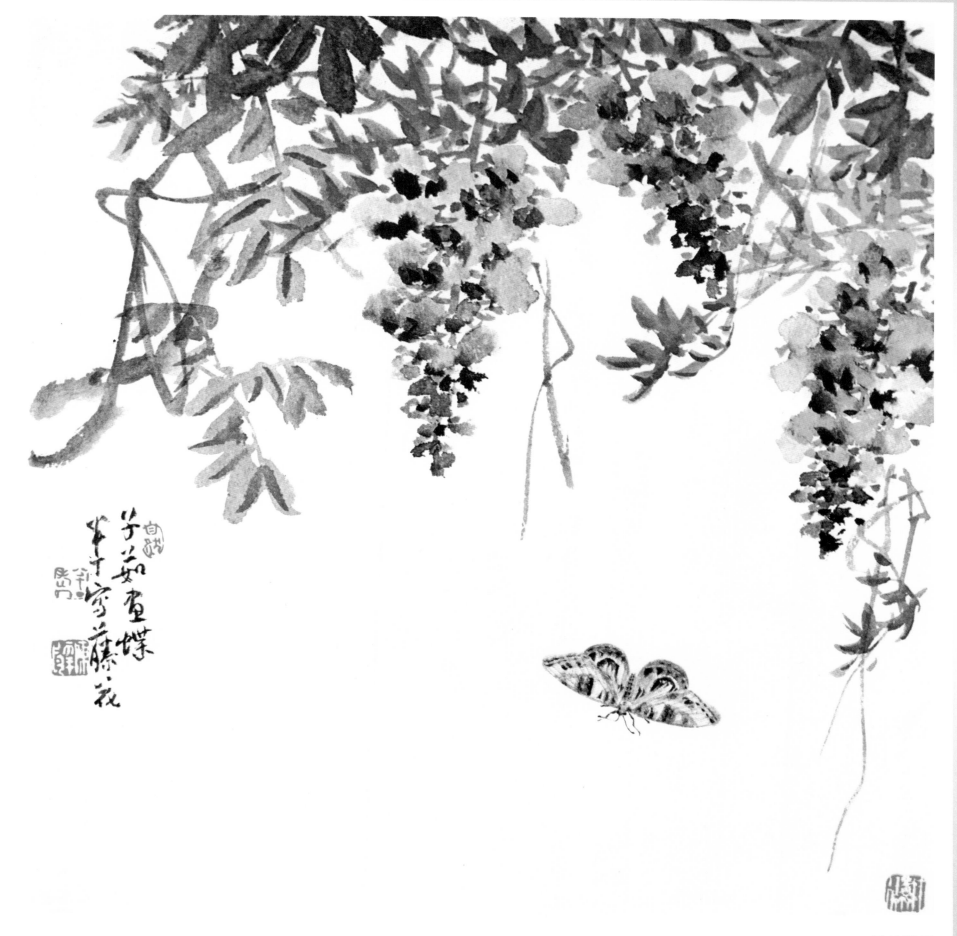

香林紫雪

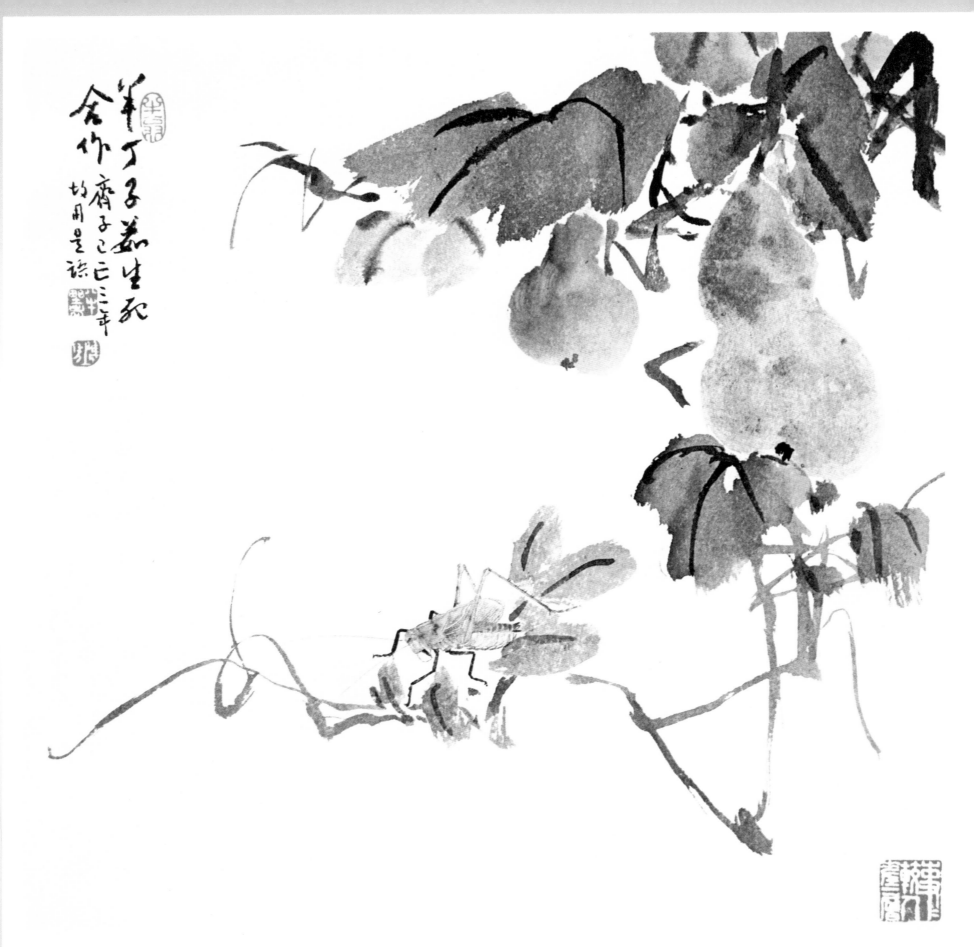

葫芦

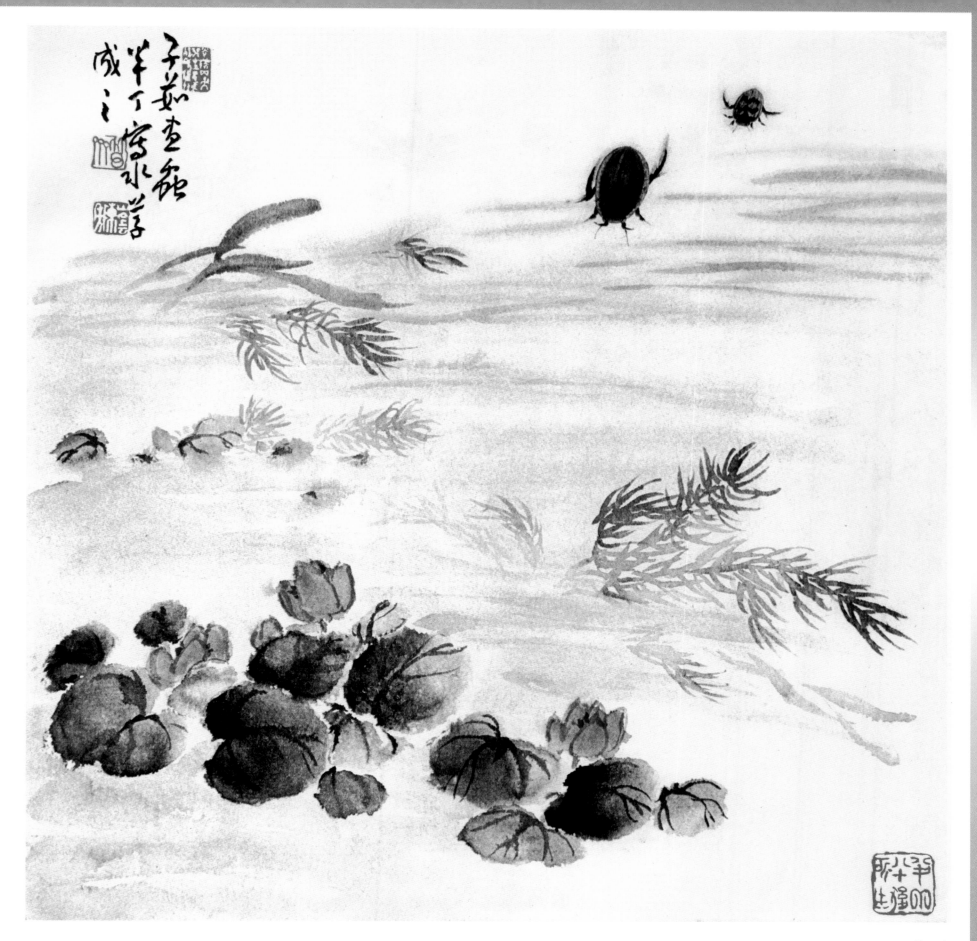

藻戏

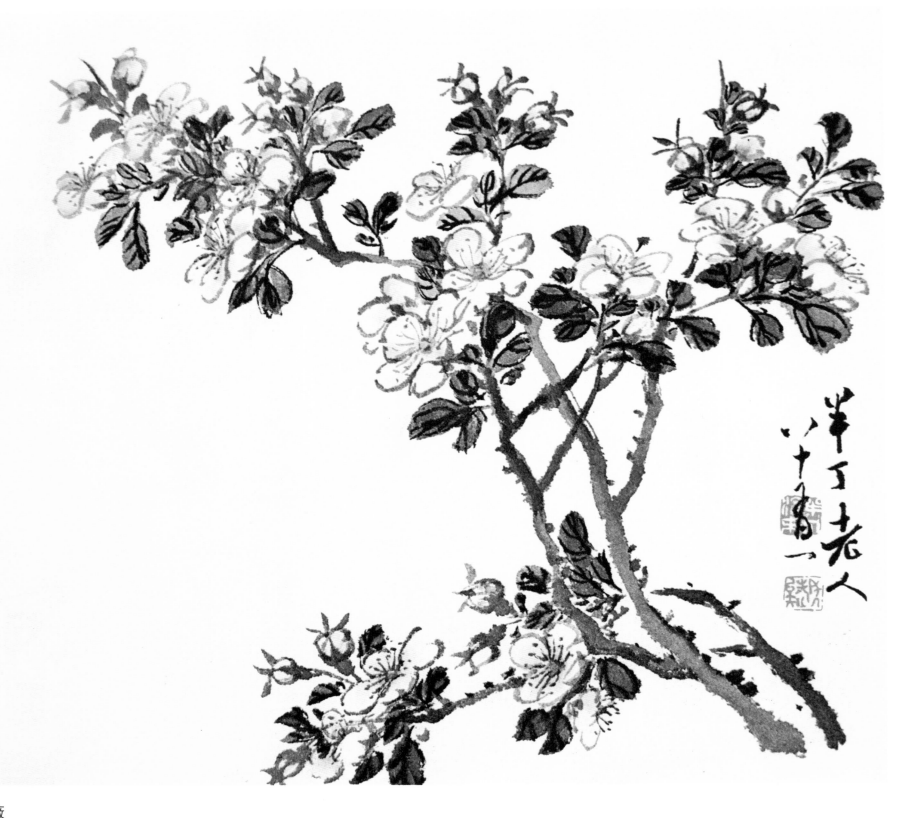

薔 薇

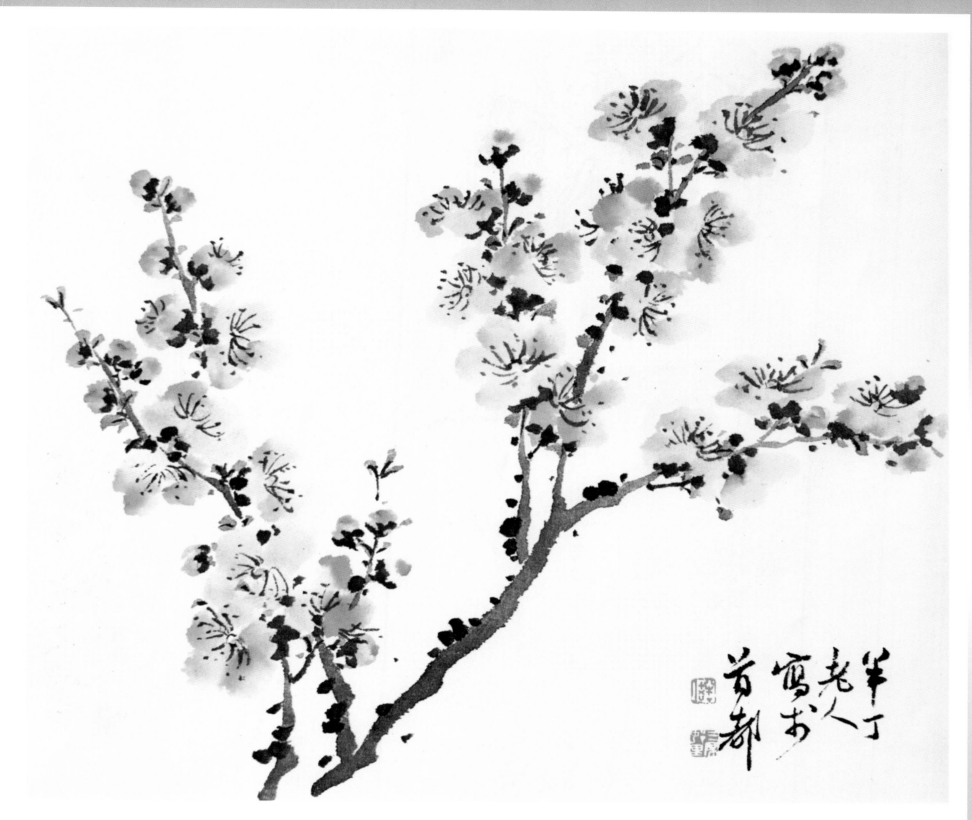

羊丁
老人
寫於
荔都

杏林春晓

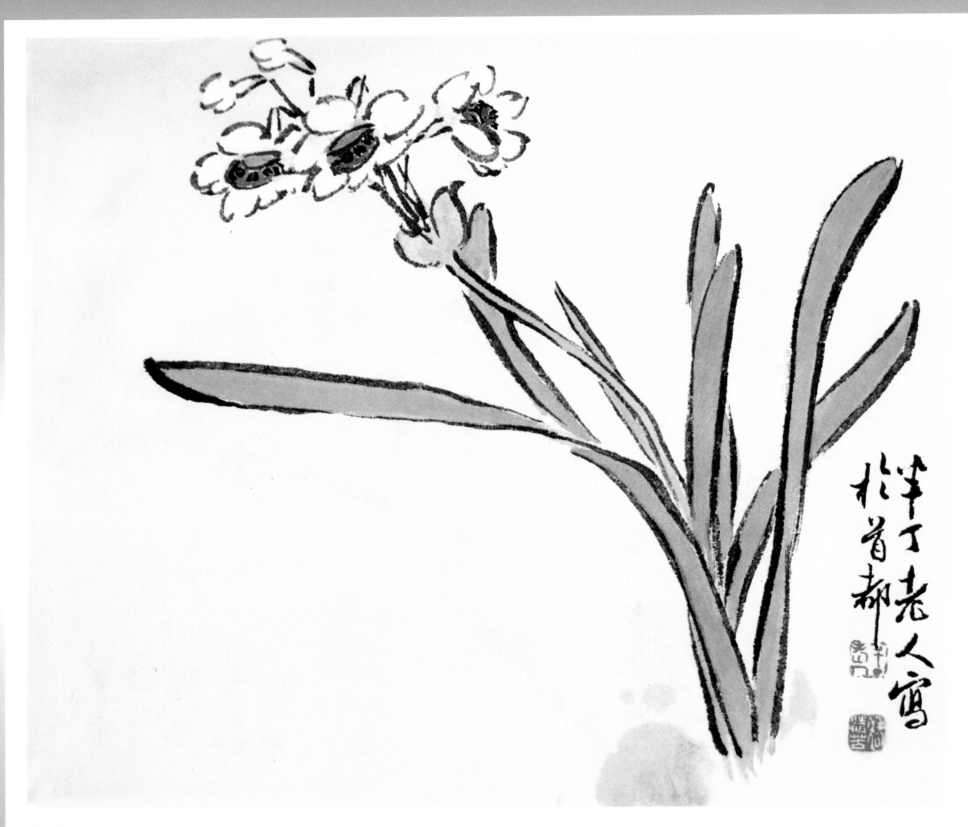

凌 波

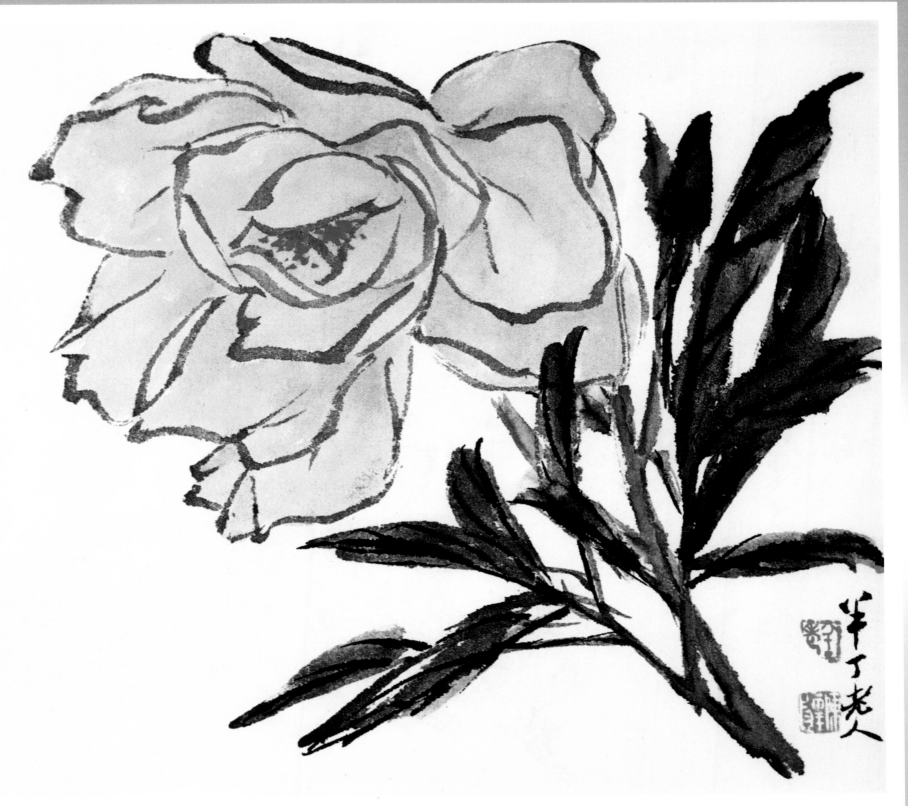

黄芍药

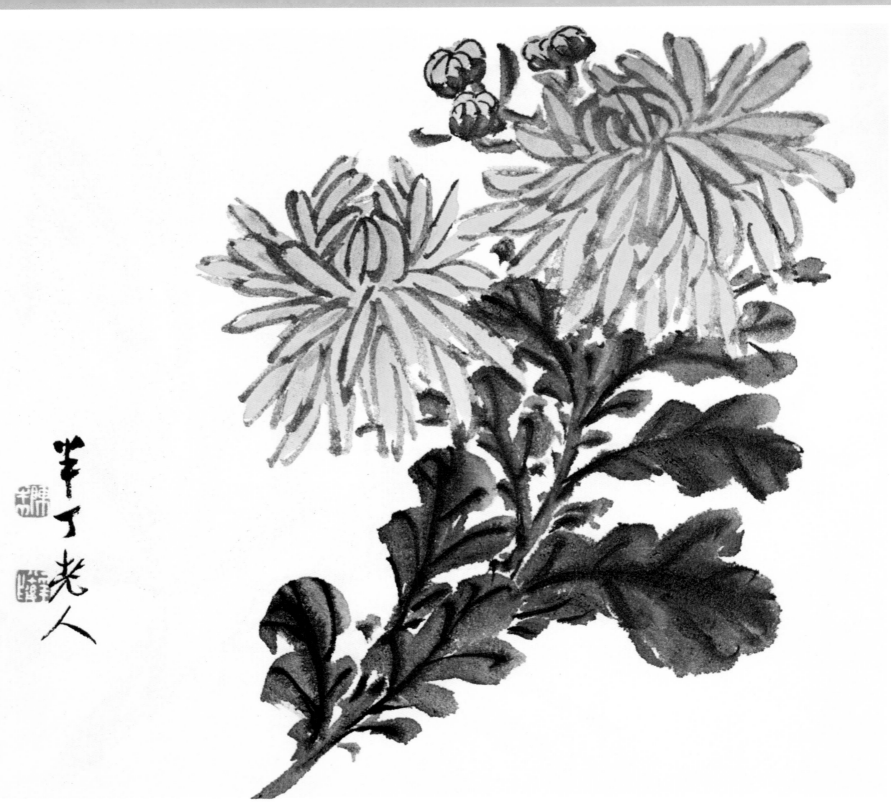

晚节幽香

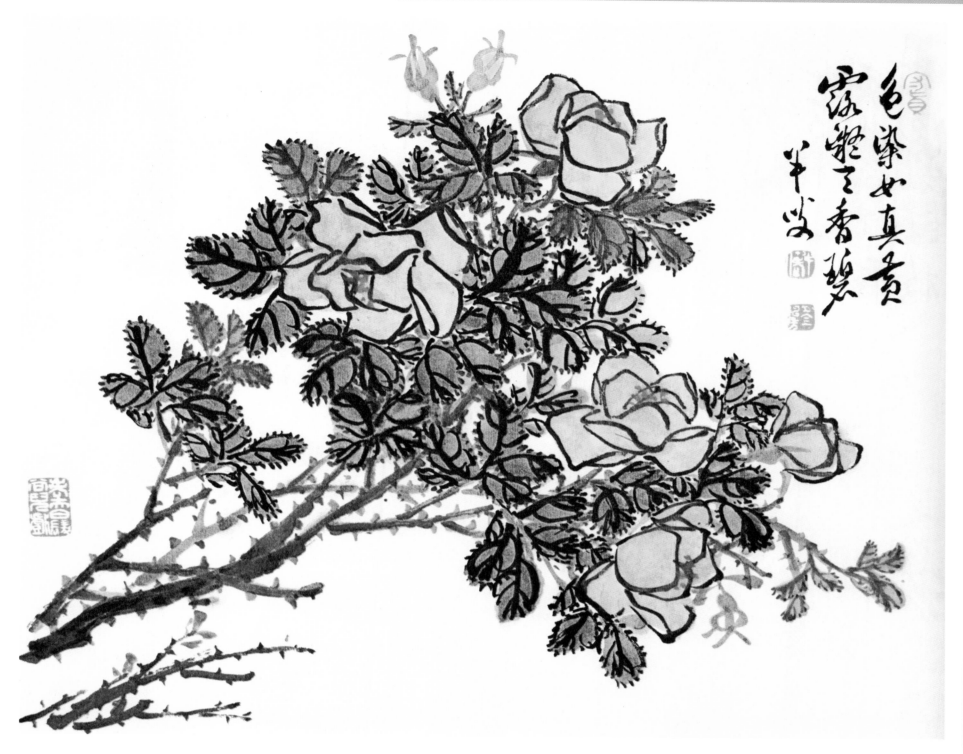

色染女真黄
露凝天香碧
半叟

花长好
色染女真黄，露凝天香碧。

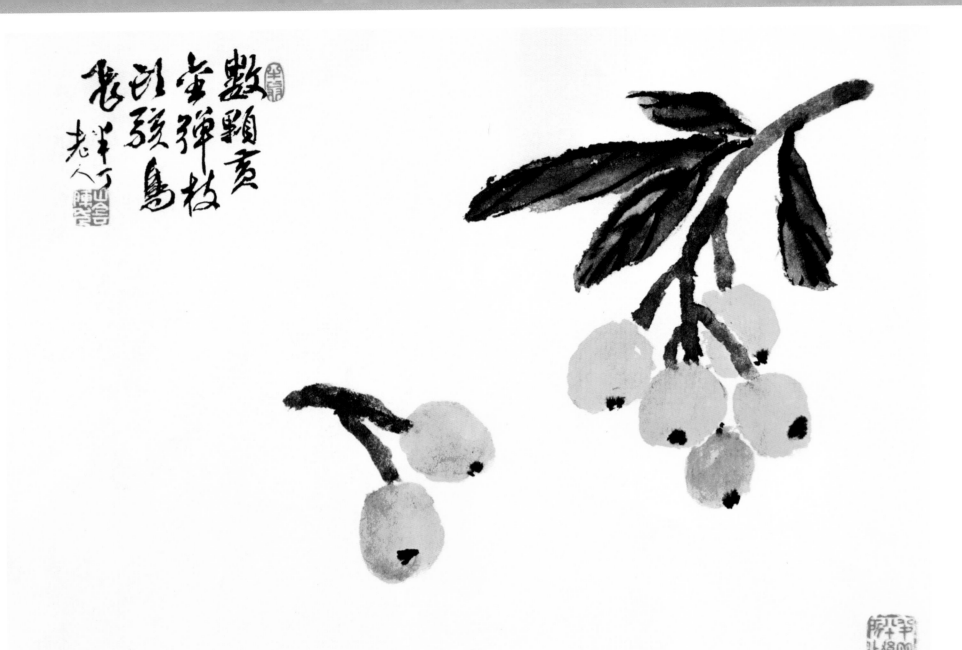

数颗黄金弹
金弹枝
枝头骇鸟
骇鸟飞
齐白石
老人

枇 杷

数颗黄金弹，枝头骇鸟飞。

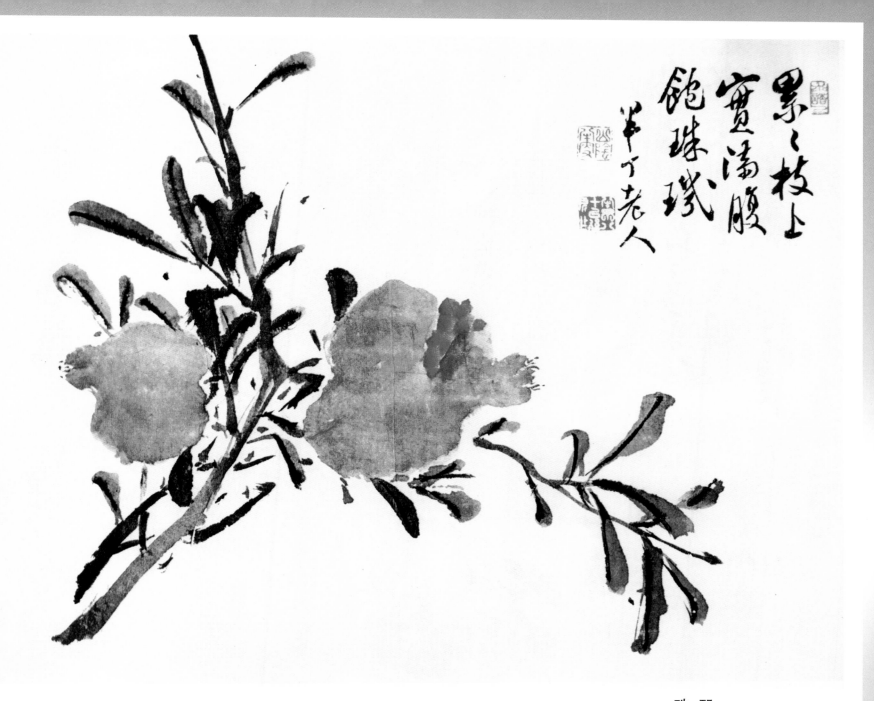

累累枝上
实满腹
饱珠玑
半丁老人

珠玑

累累枝上实，满腹饱珠玑。

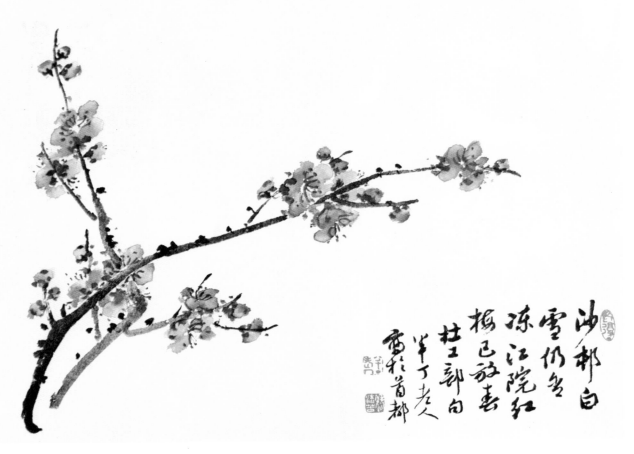

红梅

沙村白雪仍含冻，

江院红梅已放春。

（杜工部句）

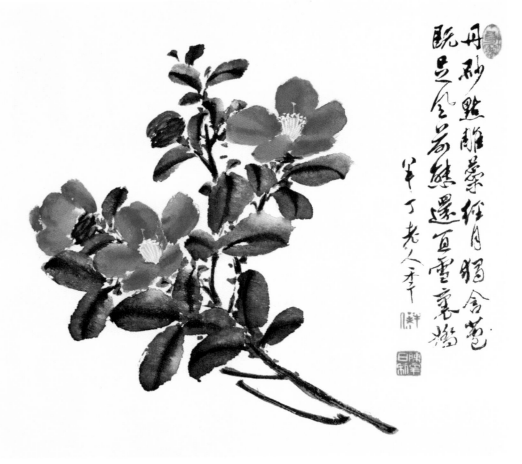

红山茶

丹砂点雕蕊，经月独含苞。

既足风前态，还宜雪里娇。

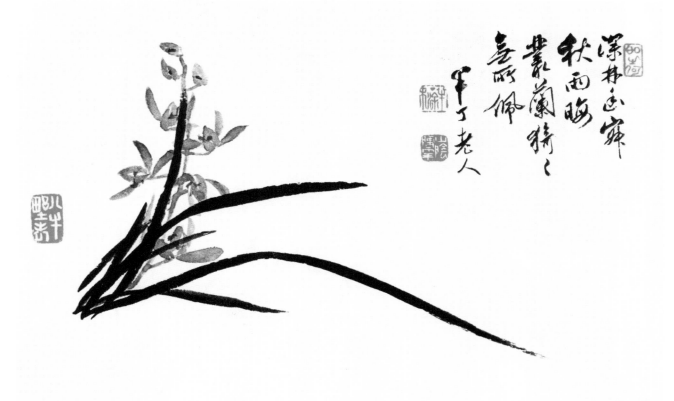

秋 兰
深林幽寂秋雨晦，
丛兰猗猗无所佩。

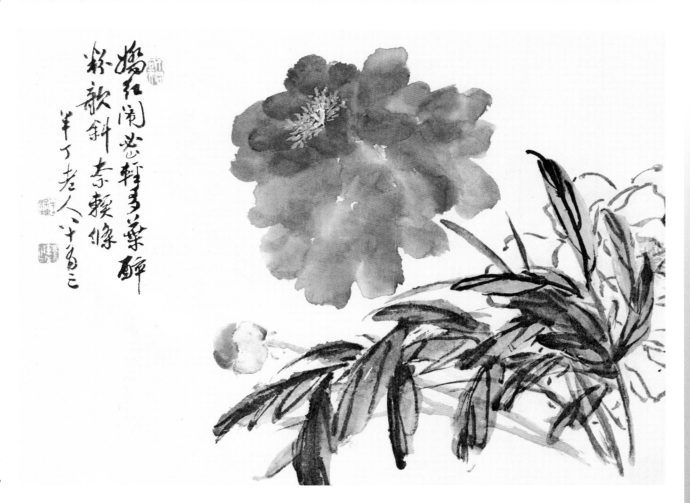

芍 药
娇红闹密轻多叶，
醉粉欹斜奈软条。

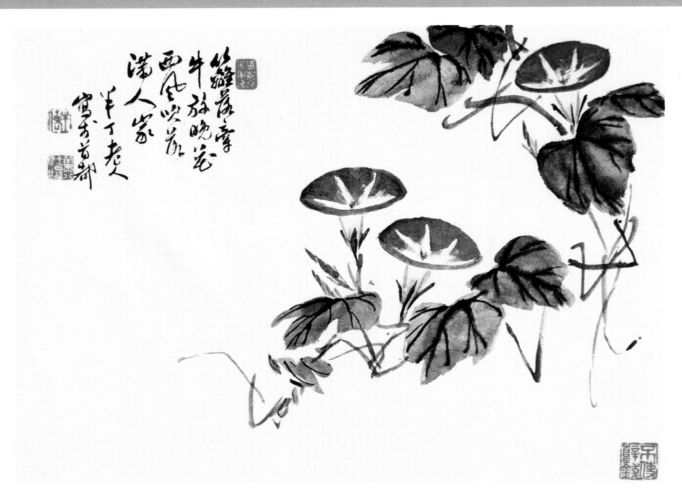

牵牛花

篱落牵牛放晚花，
西风吹落满人家。

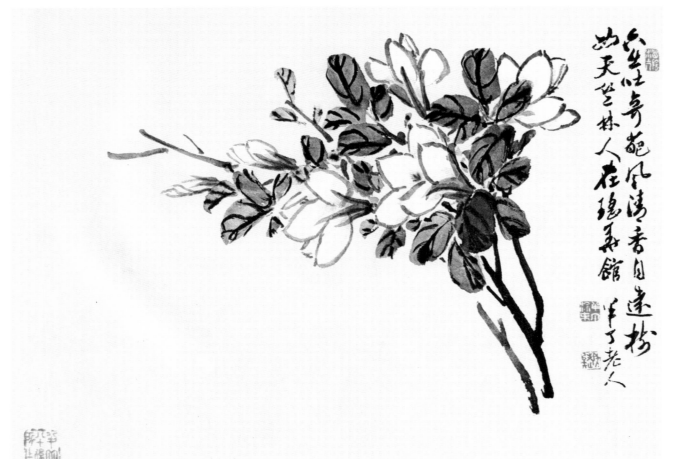

栀子花

六出吐奇葩，风清香自远。
树如天竺林，人在瑶华馆。